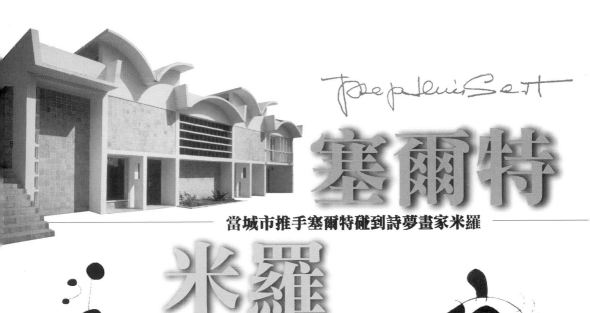

塞爾特

當城市推手塞爾特碰到詩夢畫家米羅

米羅

Paco Asensio 編著／鄭瑋 翻譯／李淑萍 審訂

好讀出版

Sert
✚
Miro

Contents

Sert + Miro

序 米羅與塞爾特
地中海的神話

2０世紀初，歐洲經濟與文化的大國是英國、法國和德國，而地中海海域的國家則被認為是具有異國情調的地方，人們去那裡是為了人類歷史的廢墟，但是絕不會聯想到進步和現代化。

　　塞爾特和米羅的創作生涯開始於 1920 年代，在這一段期間內他們也切身參與了西班牙的命運。他們消除一般人對地中海落後的印象，其作品融合了深植於家鄉加泰隆尼亞的傳統以及巴塞隆納在新世紀之初所展現的文化環境，開啓了以他們為代表的現代主義。儘管二人均是當時歐洲的先鋒主義運動（Vanguardist Movements）的活躍分子，卻一直保持著個人獨有的特徵。而二人也與他們在伊比利半島地中海沿岸所學習的事物一直緊密相連：米羅深深眷戀著大塔拉干那（Camp de Tarragona）地區，他表示那裡是他的創作萌芽的地方；而塞爾特則特別鍾情於巴利阿里群島（Balearic Islands）和加泰隆尼亞海岸的典型建築與其在建築上極為聰明的特殊方法，例如中央天井和加泰隆尼亞拱門。

　　與生活周遭以及祖國密切的關聯，卻不是狹隘的地方主

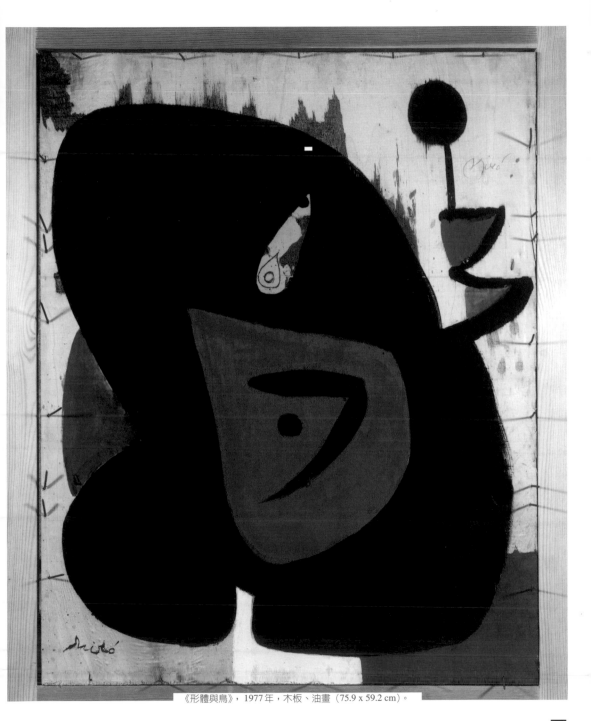

《形體與鳥》，1977年，木板、油畫（75.9 x 59.2 cm）。

義，有助於創造一個包容人類的世界。塞爾特和米羅二人對諸多形式的統合與類比抱持極大的興趣：他們在故鄉所學的，幫助他們理解人類的善性，並使其創作能夠與所有的人類對話，不論種族為何。

　　塞爾特和米羅是親密的朋友，他們有共同的興趣和關注，並不只是因為他們生於同一時代而且成長在同一城市中，更因為他們有類似的生活經歷。二人均對簡單性極為關注，更執迷於事物本質的探究，但也深為人類所吸引。然而，儘管他們的藝術成就在形式上因不同的專業而有所不同（繪畫與建築），但是他們作品的相通之處卻非常明顯。最能證明二人相似處的應是他們曾合作完成的創作：位於馬略卡島(Majorca)帕爾馬的米羅畫室以及巴塞隆納的米羅基金會美術館。人們可以感覺到米羅的作品安逸閒適的生活在塞爾特設計的建築空間中。

　　要接近兩位藝術家的共通世界，必須經由藝術創作的元素：平衡、空間、光線、色彩以及流行藝術，而對地中海──他們二人最基本的聯繫──的認識，也是不可或缺的。除此之外，他們對簡單的熱情、對故土的熱愛、對日常生活的實體持著驚奇的態度以及純化自然的熱愛，也是了解米羅與塞爾特的途徑。

都市推手 塞爾特

Sert

Josep Lluis Sert

美國現代主義建築運動的倡導者
——塞爾特（1902-1983）

霍塞普·路易士·塞爾特出生於1902年巴塞隆納富裕並具貴族血統的家族，祖先曾被封為塞爾特伯爵，自小成長於極有教養的環境中。 1921年，完成基礎教育之後，他進入建築高等學校（Escuela Superior de Arquitectural），一直到1928年。就在這所學校，塞爾特即對學院式的風格提出相反的意見，並與其他具相同想法的同學在當時巴塞隆納最前衛的畫廊之一 ——達茂畫廊（Dalmau Gallery）——舉辦展覽。這個學生團體受到科比意思想的深刻影響，塞爾特曾在巴黎買了科比意的著作。對科比意極為崇拜的學生團體更曾兩次邀請這位瑞士建築師到巴塞隆納參加會議，這是塞爾特與科比意第一次面對面的接觸。 1927年，年輕的塞爾特還曾在科比意的巴黎工作室中工作過一陣子。往後，兩人一直保持密切聯繫。

1929年，一群隸屬於「西班牙建築師暨工程師促進協會」的建築師在巴塞隆納成立一個理念相近的「加泰隆尼亞建築師暨工程師建築促進協會」（GATCPAC）。兩年後，這兩個協會的聯合總部在巴塞隆納舉行落成典禮，展覽開幕、咖啡館啟用以及其他相關的活動，更有《當代活動紀錄》（Documents d'Activitat Contemporania）雜誌創刊。所有的活動，包括與歐洲北部國家的聯繫（「加泰隆尼

亞建築師暨工程師建築促進協會」後來也成為國際現代建築大會的成員之一），1931年開始收到成效。當時，西班牙第二共和國宣告成立，在加泰隆尼亞地區當權的自治區政府推行建設學校、醫院和公共服務機構的計畫，即是位於巴塞隆納的建築師組織所關注的議題。在歐洲，人們認為西班牙和加泰隆尼亞是建築的落後地區，即使現代建築的原則來自於歐洲南部的氣候，這一點可以從塞爾特與科比意的往來的信件中得知。1936年墨索里尼與希特勒聯手企圖政變，接踵而來的西班牙內戰

（1936-1939）則摧毀了所有現代化的希望，這個絕望的氣氛也於不久之後籠罩了整個歐洲大陸。

儘管共和國僅存在了不到五年的時間，但塞爾特在短短的時間內卻與霍塞普・托里斯・克拉夫（Josep Tor-res Clave，1906-1938）以及蘇維拉納（Subirana）一起設計並建造卡薩大樓（Casa Bloc, 1936）與巴塞隆納肺結核防治醫院（1935），更與路易斯・拉卡薩合作設計1937年巴黎萬國博覽會上著名的西班牙共和國展覽廳。

1939年法西斯主義在西班牙取得

塞爾特（左三）在城鎮規劃事務所的辦公室裡。

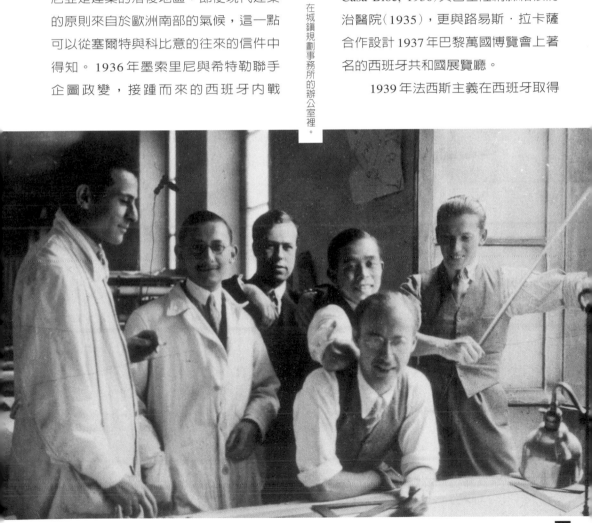

政權後，解散了 GATCPAC；蘇維拉納被逐出巴塞隆納的建築學院後，雖仍留在巴塞隆納，卻再也不從事建築設計；霍塞普·托里斯·克拉夫陣亡於前線；塞爾特則流亡海外，先到巴黎，後因將面臨納粹佔領巴黎的威脅，而帶著微薄的財產前往紐約。

塞爾特成為美國公民之後，他的事業也開啓了新頁：1943 年塞爾特集結國際現代建築大會（CIAM）成員的設計作品，並出版為《我們的城市能存活嗎？》（Can Our Cities Survive?）。這本書後來成為美國各大學建築系的必修書籍。同時，塞爾特開始接受其他歐洲的流亡建築學者——理查·紐特拉、馬歇爾·布魯耶以及密斯·凡德羅的邀請，出席各種會議。在 1940 年代中期，現代主義運動的思想與政府關心社會的議題極為吻合，但當時的麥卡錫主義以及一般人對所有與社會主義相關的思想持著恐懼的態度，而大多數的建築師則抱有社會主義思想，於是至此現代主義建築仍無發展的空間。

1945 年，塞爾特開始與保羅·萊斯特·維耶納和保羅·舒爾茲合作。他們三人共同創立了「城鎮規劃事務所」，主要的工作是新興城市的發展與計畫，或者重新規劃現存的大都會地區，尤其是拉丁美洲國家的城市。

20 世紀 50 年代，美國政治舞台的變化曾經再一次改變世界建築的面貌，也影響了塞爾特的職業生涯。美國干涉主義和共產主義革命運動之間的鬥爭終止了為拉丁美洲設計建築的可能，那裡已經變成了冷戰時期的另一個戰場。

1953 年，塞爾特接替了沃爾特·格羅庇烏斯在哈佛大學設計研究所主任的位置。他提出城市規劃學，它是對城市結構經過充分研究的具體干預。從其事業生涯的角度來說，這意味著塞爾特和傑克遜事務所（Sert Jackson and Associates）的拓展，也意味著塞爾特放棄城鎮規劃事務所的實務，他的工作中心是在大學講堂內宣揚都市規劃的思想。

塞爾特曾當選國際現代建築大會（CIAM）的兩屆主席（1949 年和 1956 年），第二屆大會卻導致了這個組織的解體，也影響了塞爾特本人。即使如此，不論是身在講堂還是作為一名職業建築師，塞爾特仍然堅持他的關注——創造人與環境緊密相連的平衡與和諧之居住環境。

1969 年，塞爾特以極高的聲譽從哈佛大學設計研究所主任和教授職位退

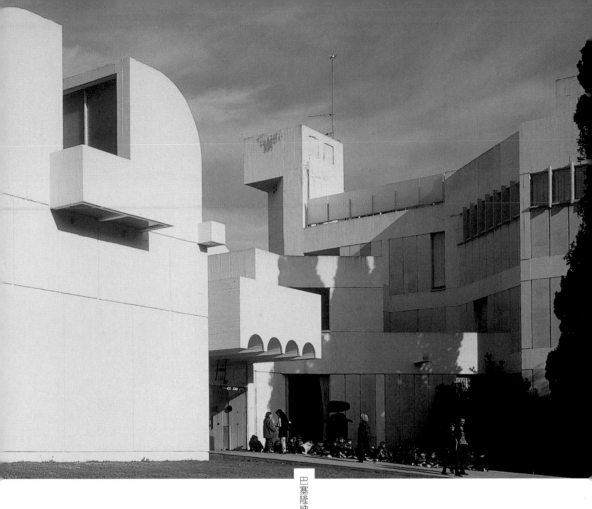

休。這時，佛朗哥將軍在西班牙的獨裁統治也開始鬆懈，法西斯意識形態被丟棄或是轉變為介於資本主義和地方黨魁政治之間的一種怪異思想。塞爾特與家鄉加泰隆尼亞的聯繫也因此變得頻繁，1975 年他公開返回巴塞隆納一事與米羅基金會的建立，都是巴塞隆納具標誌性的歷史事件。

1983 年塞爾特逝世於巴塞隆納。他是 20 世紀最重要的建築師之一。他在哈佛大學的教學工作對美國現代建築具有非常重要的意義，塞爾特也因此被視為美國最早倡導現代主義建築運動者之一。

重現萬國博覽會風華
── 西班牙共和國展覽廳（1937）

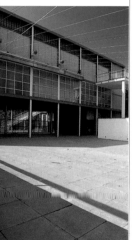

這是一座以天井為中心的三層建築物，天井上方只要蓋上帆布就成了大禮堂。

1937年，正陷於內戰高潮的西班牙共和國政府參加巴黎萬國博覽會，展出了一系列重要的藝術作品，包括亞歷山大‧考爾德的《水銀之泉》（Mercury Fountain）、胡里奧‧岡薩雷斯的《蒙特塞拉特》（Montserrat）、帕布羅‧畢卡索的《格爾尼卡》（Guernica）以及米羅的《收割者》（The Reaper）。塞爾特和路易士‧拉卡薩受命設計西班牙的展廳，二人日以繼夜地趕工而完成任務。

塞爾特曾經負責 GATCPAC 建築協會內部專供展覽用途的展廳設計，西班牙共和國展廳中的部份想法即來自於此。由於他是展示著名藝術家作品的場所，更介紹了成立西班牙共和國前後的情況與當前內戰的局勢。塞爾特和拉卡薩針對這些功能而設計一座以天井為中心的三層建築物，天井上方蓋以帆布則成為大禮堂。經由樓梯抵達二樓，通過坡道後即上到三樓，建築內部另設有一垂直的通道。內部空間則為展示看板所設計，並由展示看板的陳設位置而規劃展覽動線，且根據不時之需加以改變位置。

展覽廳在博覽會結束後即被拆除，很不幸的是米羅的作品《收割者》也同時遺失。1992年，西班牙共和國展覽廳後來得以於巴塞隆納重建，現在成為西班牙內戰文獻中心。

西班牙巴塞隆納市若熱‧曼里克街 9 號（Jorge Manrique 9）

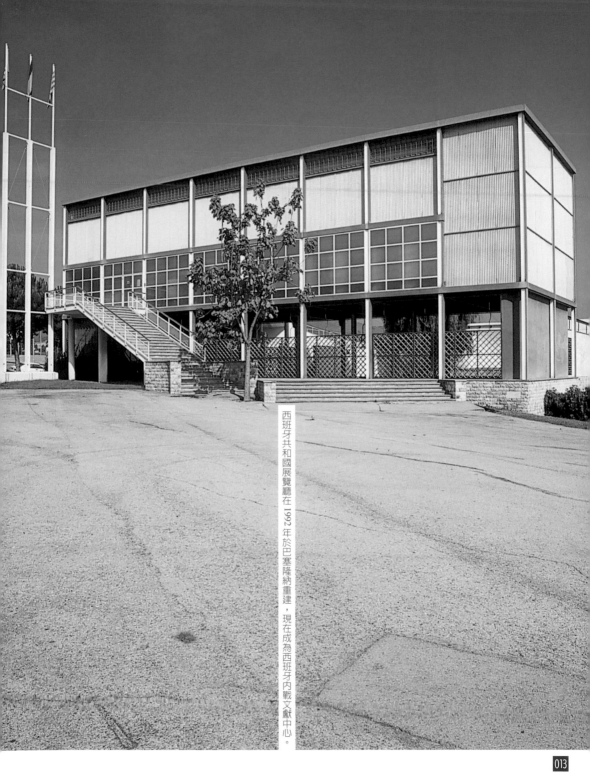

西班牙共和國展覽廳在 1992 年於巴塞隆納重建，現在成為西班牙內戰文獻中心。

夢想成真的天堂
── 霍安‧米羅的畫室 (1955)

右／西班牙馬略卡島帕
爾馬胡安‧薩里達基斯
路（Joan de Saridakis）
29號

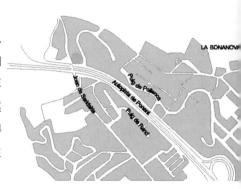

霍安‧米羅曾經一直希望可以擁有一座足夠他創作大型油畫與雕塑的寬敞工作室。 1950 年代，米羅擁有足夠的金錢以實現這個想法，於是他與朋友塞爾特取得聯繫。塞爾特因為西班牙境內發生跟隨著內戰而來的政治肅清運動，而無法在西班牙接受委託，但是當時被稱為「境內流亡地區」的巴利阿里群島和加那利群島在佛朗哥政權時並不受西班牙本島政權統轄，塞爾特即利用這個可通行的邊界而接手米羅的設計案。

　　畫室是獨幢建築物，座落在帕爾馬郊外米羅的住宅邊。米羅的住宅位於小山坡上的農莊，四周被杏樹和角豆樹所環繞。塞爾特的設計順應地勢的變化，在兩幢獨立的建築物間設有三條通道：每一

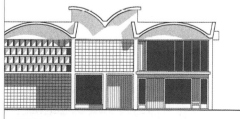

立面圖

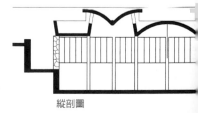

縱剖圖

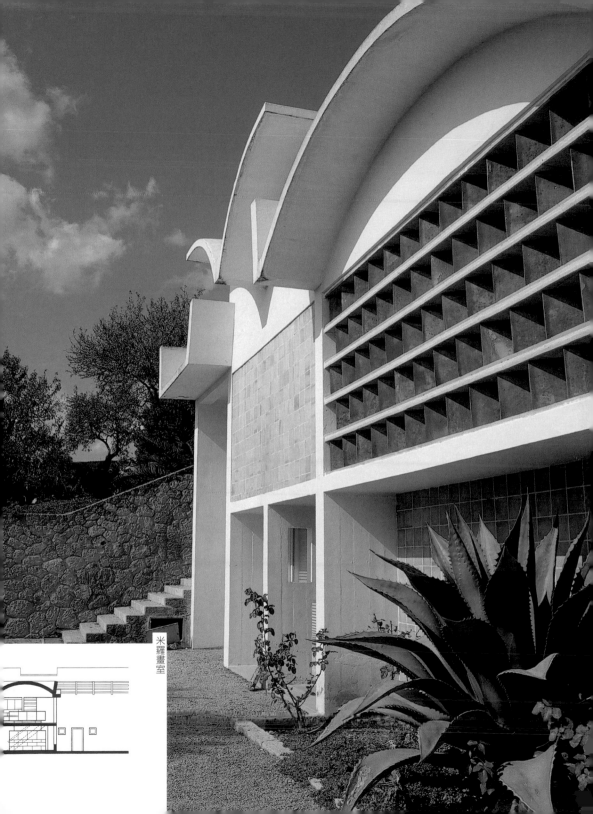

米羅畫室

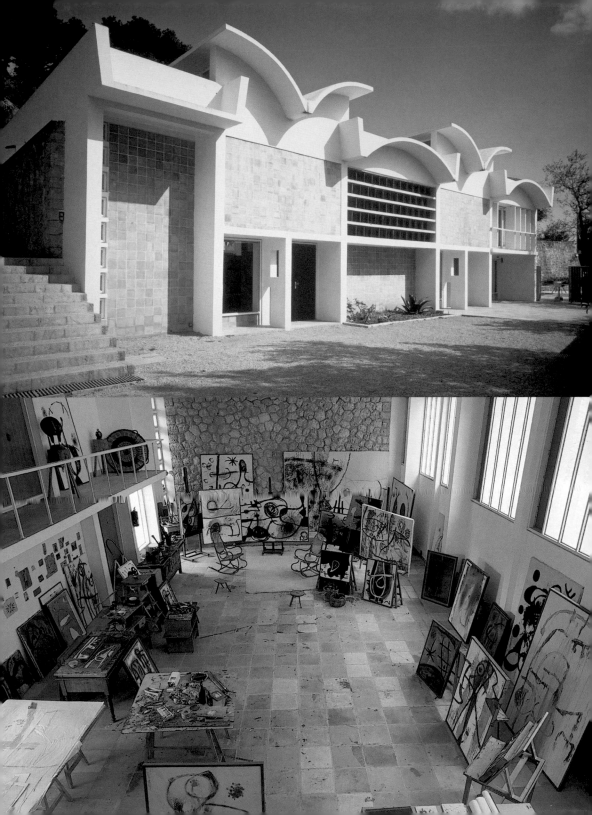

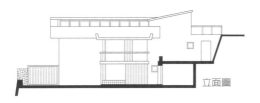
立面圖

建築旁都各有一條，第三條則由住宅屋頂的平臺伸出，這是從住宅通往畫室最直接的入口。

在塞爾特的設計中最為典型的元素是拱形窗，它可以改變來自建築物頂部的光線，也是柔化地中海強烈日照的理想方法。於此

他運用現代建築概念中的良好採光並結合南歐的氣候，避開北歐建築對大量採光的要求，並減少使用遮蔽強光的建築結構。

米羅非常喜歡這間畫室，不僅是大型作品，幾乎所有的創作都被他搬到這裡。當他想審視作品的進展過程，他喜歡坐在作品前的搖椅上，研究整個下午光線是如何照射在畫布上的各種顏料。對室內光線的控制不僅使畫家舒適滿意，更尊重外在的環境，這對塞爾特而言是一次巨大的挑戰與勝利。

剖面圖

霍安·米羅曾經一直希望可以擁有一座足夠他創作大型油畫與雕塑的寬敞工作室，塞爾特的巧手為他完成了這個夢想。1992年起，米羅畫室成了米羅美術館，在透亮的光線中似乎還散發著藝術家作畫時的氣息與聲響，好像大師只是暫時休息而離開畫室一樣。

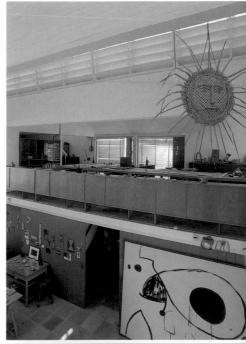

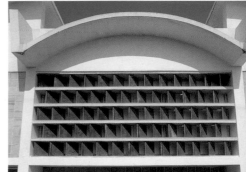

藏寶的地方
—— 邁特基金會（1959-1964）

右／法國普羅旺斯聖
保羅市加爾德特路
（Chemin de Gardette）

米羅在巴黎的經紀人埃默・邁特雖一直想要為個人的收藏品建立一座美術館，腦中卻沒有具體的方案。當他前往帕爾馬拜訪米羅時，即被米羅的工作室所打動，於是即刻與塞爾特簽下設計合約。邁特認為來自加泰隆尼亞的建築師是建造其私人美術館的理想人選：塞爾特不僅瞭解邁特收藏品的作者——米羅，更有獨創的思想，也願意聽取收藏者的意見並與之協同工作，邁特基

金會即因此而誕生，基金會的空間將特別強調展示在牆壁上的作品，以及未來空間擴展的可能性。初期的建築用以收藏藝術品：四間為參觀者展示永久收藏品的展覽室環繞著中央的天井；每間展覽陳設不同藝術家的作品：米羅、布拉克、夏卡爾與康丁斯基。後來又增建一處展示年輕藝術家作品的空間。基金會主席的住宅離基金會建築不遠的地方，而守衛室則位於背面。

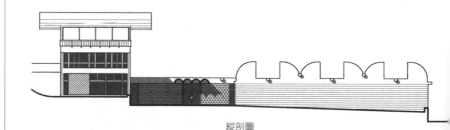

縱剖圖

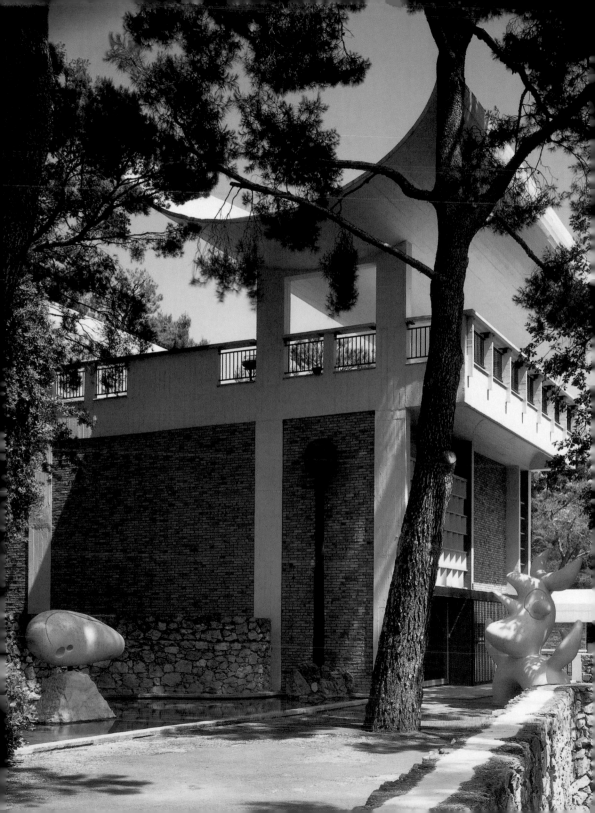

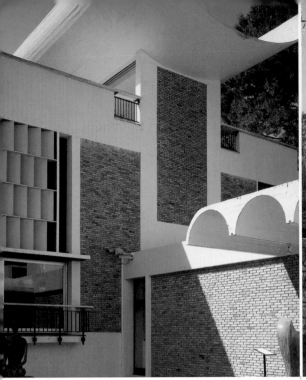

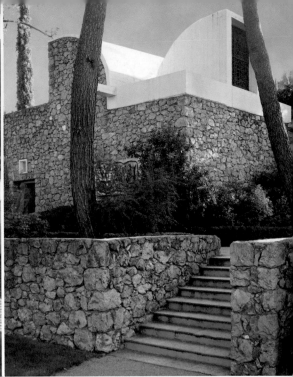

沒有窗戶的大面牆，可用以龕嵌或者懸掛各種藝術作品，而採光孔的作用僅是用以與外部空間聯繫的視覺介面而已。

類似於米羅的畫室，拱型天窗不僅為所有的房間引進均勻的光線，更使建築外觀新穎突出。

　　類似於米羅的畫室，拱型天窗不僅為所有的房間引進均勻的光線，更使建築外觀新穎突出。沒有窗戶的大面牆，即可用以龕嵌或者懸掛各種藝術作品，而採光孔的作用僅是用以與外部空間──包括花園──聯繫的視覺介面而已。

　　1973 年擴建完成後，整基金會建築就如同是「小城鎮」（samll-town）建築結構：不只是一幢單獨的建築，而是一系列相互關聯的建築物，整合了內部天井和戶外的生態環境，建築群更與當地迷人的自然景觀──北部阿爾卑斯山和南部地中海──融合於一。

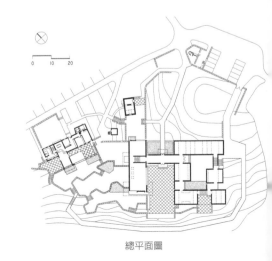

0　10　20

總平面圖

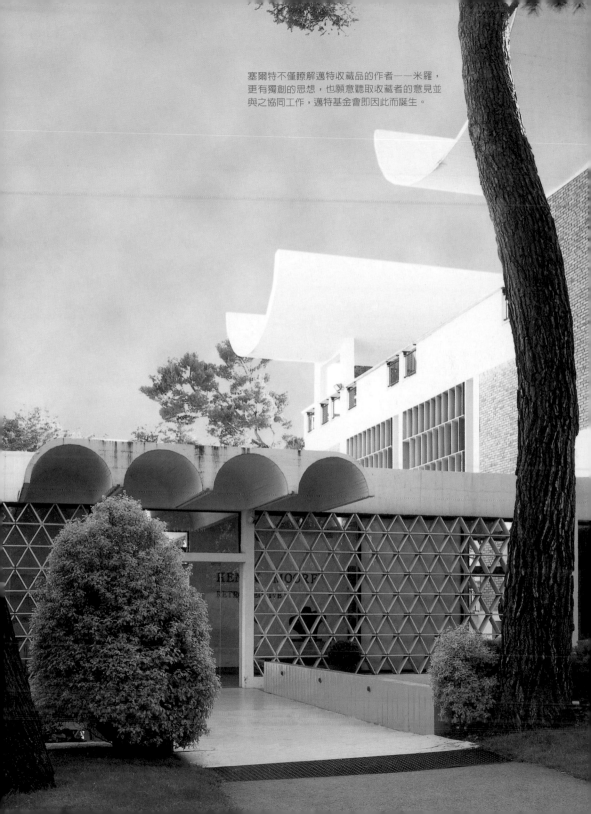

塞爾特不僅瞭解邁特收藏品的作者——米羅，
更有獨創的思想，也願意聽取收藏者的意見並
與之協同工作，邁特基金會即因此而誕生。

哈佛大學校園生活特區
—— 皮博迪‧特拉斯宿舍樓（1962-1964）

1960年代，由於國際政治情勢，塞爾特的職業生涯經歷了變化——從「城鎮規劃事務所」的主要規畫工作與對拉丁美洲的都市分析專案轉向建築設計案在當地都市風景所扮演的特殊角色。這些設計案是塞爾特在大學講授都市化的反映，而且他也持續研究建築與社會之間的關係。

　　哈佛大學的已婚學生宿舍樓是從分為幾個階段進行之校區整體規劃而衍生的一部份。塞爾特的想法是把校園界定在自身的區域內，因為不斷發展的哈佛大學已經擴展到劍橋市區，更有被市區吞併的危險。皮博迪‧特拉斯宿舍大樓是一系列建築，用以標誌著市區與校區的過渡地帶。這裡居住密度很高，達每公頃90人，因而產生建築物向上發展的需要。這三幢二十二層高的大樓，與鄰近地區流行的三層樓住宅，使得區隔了校園與市區的界限。

　　宿舍大樓分為三種標準公寓：根據每家庭不同的需求而有一房、二房與三房的公寓。大多數生活設施都是公用的，更有許

美國麻塞諸塞州劍橋市紀念大道（Memorial Drive）

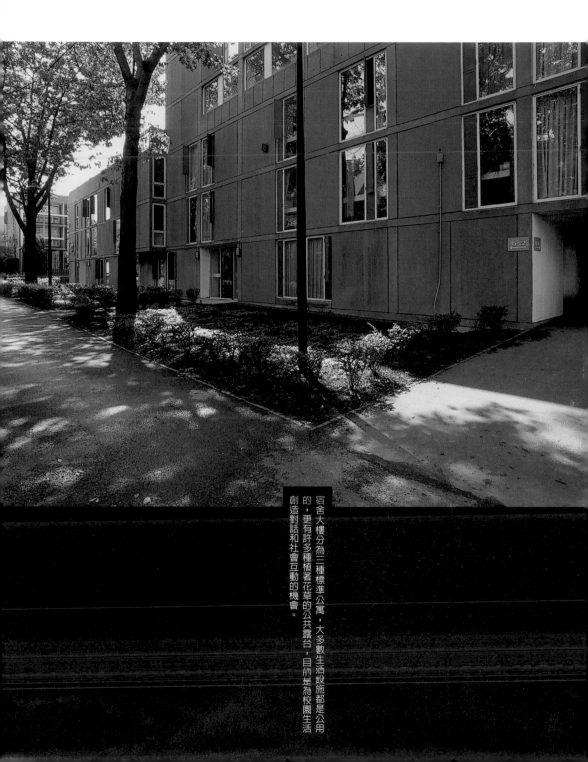

宿舍大樓分為三種標準公寓，大多數生活設施都是公用的，更有許多種植著花草的公共露台，目的是為校園生活創造對話和社會互動的機會。

多種植著花草的公共露台，目的是為校園生活創造對話和社會互動的機會。

1936年當塞爾特在巴塞隆納建造布洛克別墅時即發展出將公用生活設施加入住宅大樓內的構思。布洛克別墅是受現代主義運動中工人住宅設計的影響。 1974年，塞爾特在紐約羅斯福島的設計案中又再次回到這個構想。

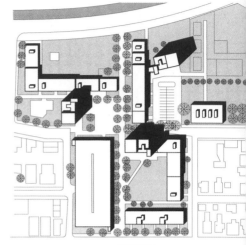

總平面圖

宿舍區一景

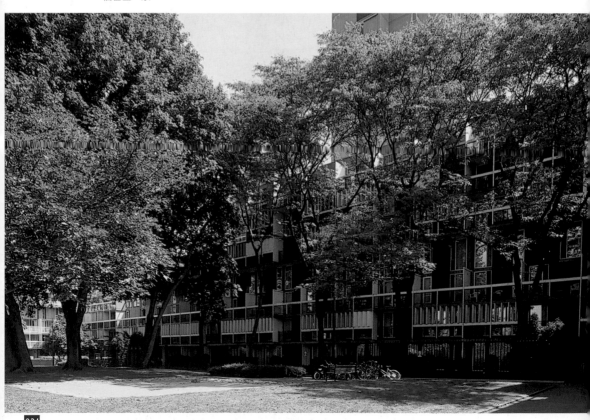

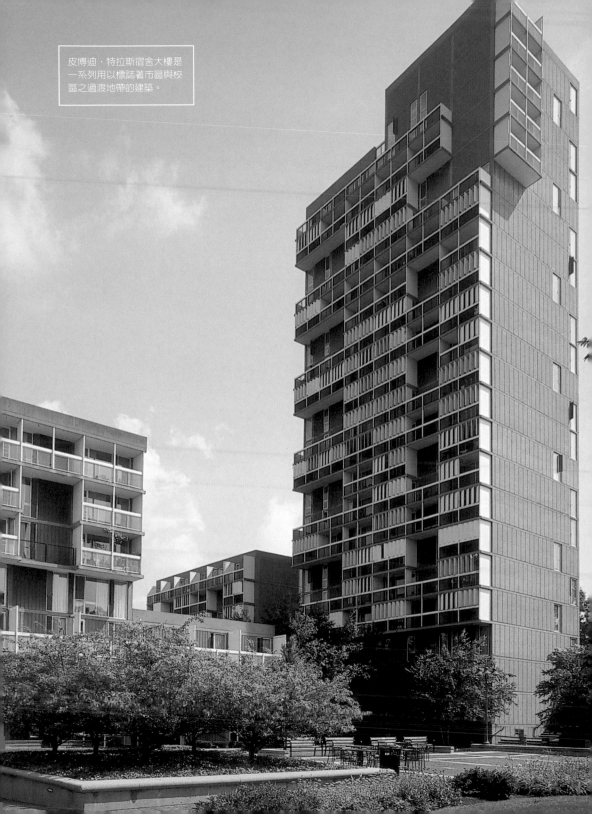

皮博迪·特拉斯宿舍大樓是一系列用以標誌著市區與校區之過渡地帶的建築。

校園建築秩序的重整
——波士頓大學（1963-1966）

1960年代初，根據哈佛大學與美國其他大學發展的模式，波士頓大學也開始合理化其校園空間——將大學原本分散在市區不同地區的各個科系集中遷移到查理斯河沿岸的計畫。

　　塞爾特的計畫中考慮建造三幢新建築——學生中心、法律大樓以及穆加紀念圖書館，並將它們安置於現存的建築群中，其用意在於重新安排校區的建築秩序。塞爾特接受贊同都市化主義教師們的建議，於整個規劃中使建築物的正面朝向查理斯河，並加入綠化區域。於是背對著聯邦大街高速公路的建築群毫無疑問的整合於查理斯河岸。

　　要達到預期的改變，意味著新建築物的介入。因此，法律學院，包括一座近二十層的大樓，看起來相當高大。人潮流量最大的區域則在大講堂與法律圖書館，它們是一棟附屬於二十層高樓的二

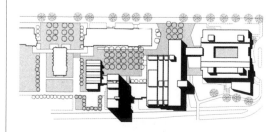

總平面圖

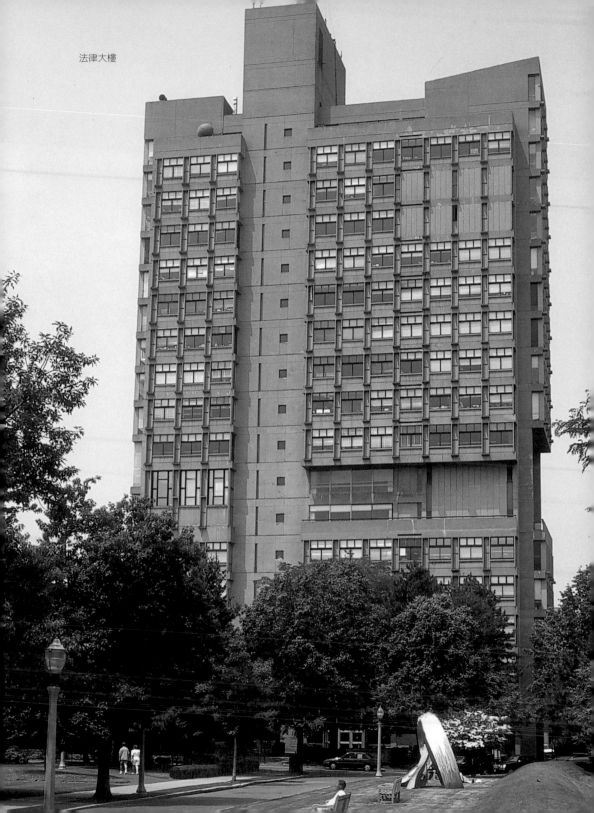

法律大樓

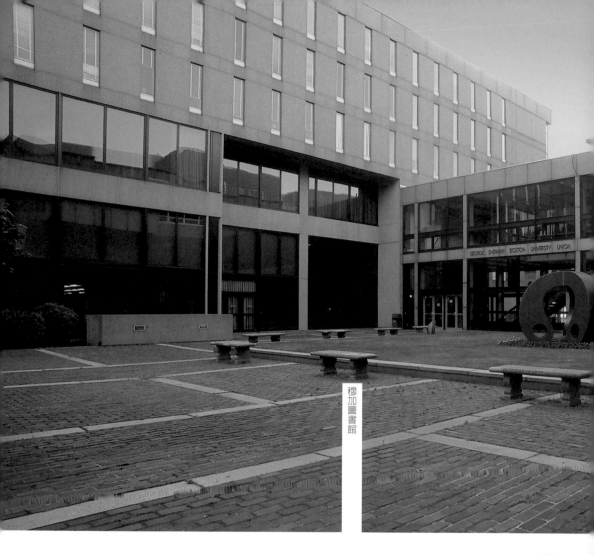

穆
加
圖
書
館

層建築物，各有通往大樓與外部的入口。

　　穆加紀念圖書館位於查理斯河與聯邦大街
垂直處，由於它擁有三個大型階梯式露台的獨
特外型，使它成為一個視覺的焦點。這座可以
容納 150 萬冊圖書與 2300 名讀者的圖書館，是
整個建築群中的重點，這不僅是由於每日往返
的人潮流量很高，更因為它座落於建築群的中
心，以及根據它而規劃設計的徒步來往流量。

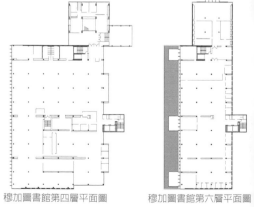

穆加圖書館第四層平面圖　　穆加圖書館第六層平面圖

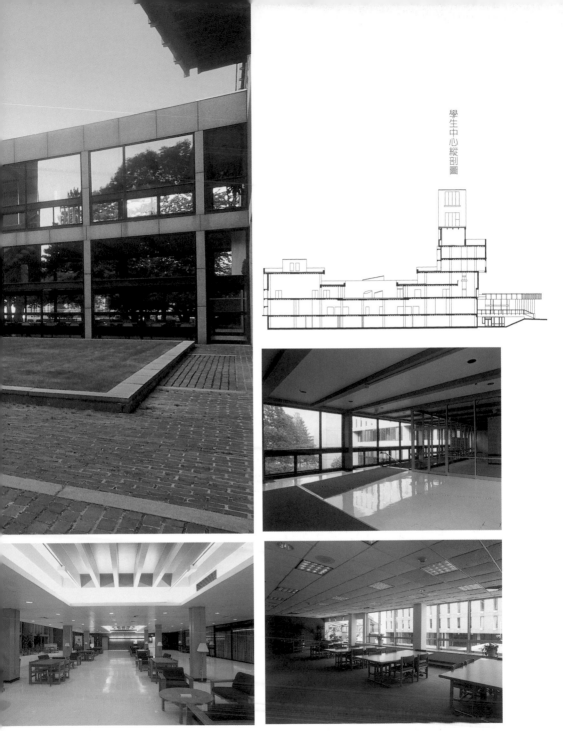

學生中心內部三處

流放地的新面貌
——馬提內海角別墅（1966-1971）

西班牙伊比沙島（Ibiza）

在伊比沙市海灣盡頭的馬提內海角，塞爾特建造了包含九棟夏日渡假別墅小型社區，其中一棟別墅屬於他自己，其他的則是為朋友和熟人所建造。如何使新建的房屋和諧的融入當地已有的環境一直是塞爾特關注的主要問題之一。他尊重當地原有的地形劃分，也尊重原有的建築形式和材料，採用科比意提出的「模數」均衡系統。原使用於別墅正立面的純白色石灰，多已為有色——赭色或其他泥土色調的石灰所替代。

用以區隔每一棟別墅的圍牆消失在塞爾特的夏日別墅，再加上他適當安排建築物的位置，使別墅群的外觀更像是一個傳統的伊比沙小鎮，而不是一個具有現代感的城市化社區。塞爾特對既有景觀的尊重表現在每一個細節：在整個別墅社區中，塞爾特只設計了一個游泳池，就位在他的別墅內，僅利用一個既有的小水庫，根本不需再作任何的改變。

自1950年代以來，巴利阿里群島一直被佛朗哥獨裁政府當作是懲罰罪犯的地方——國內流放地，這裡的氣氛反而因此日益開放，與巴塞隆納和歐洲的聯繫也更密切。巴利阿里群島開放的環境使得塞爾特於1969年卸下哈佛大學設計研究所主任後，決心移居到伊比沙。

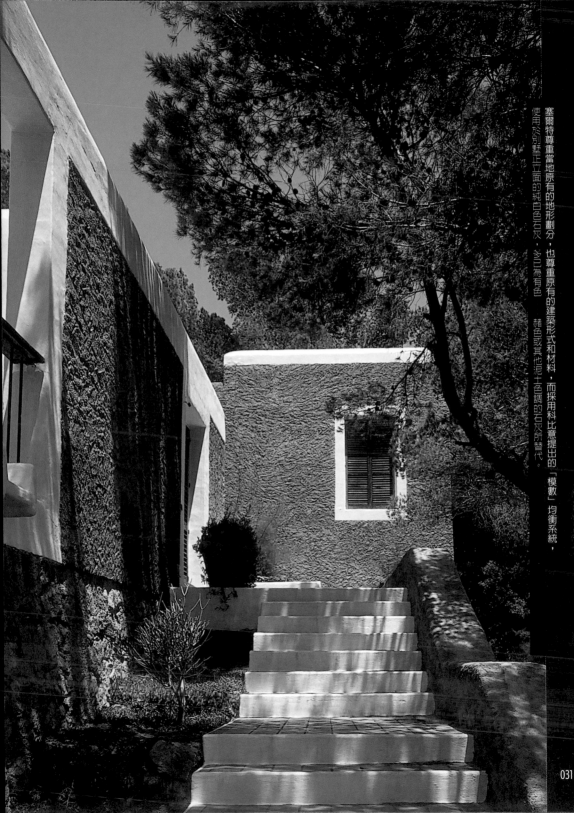

塞爾特尊重當地原有的地形劃分，也尊重原有的建築形式和材料，而採用科比意提出的「模數」均衡系統，使用於別墅正立面的純白色石灰，多已為有色、赭色或其他泥土色調的石灰所替代。

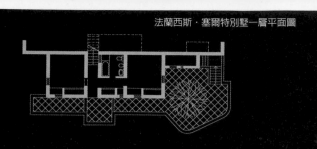

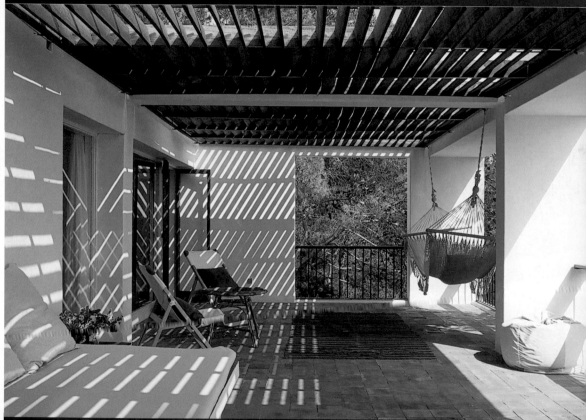

法蘭西斯‧塞爾特別墅採光與佈置在明亮中帶點慵懶。

法蘭西斯‧塞爾特別墅二層平面圖

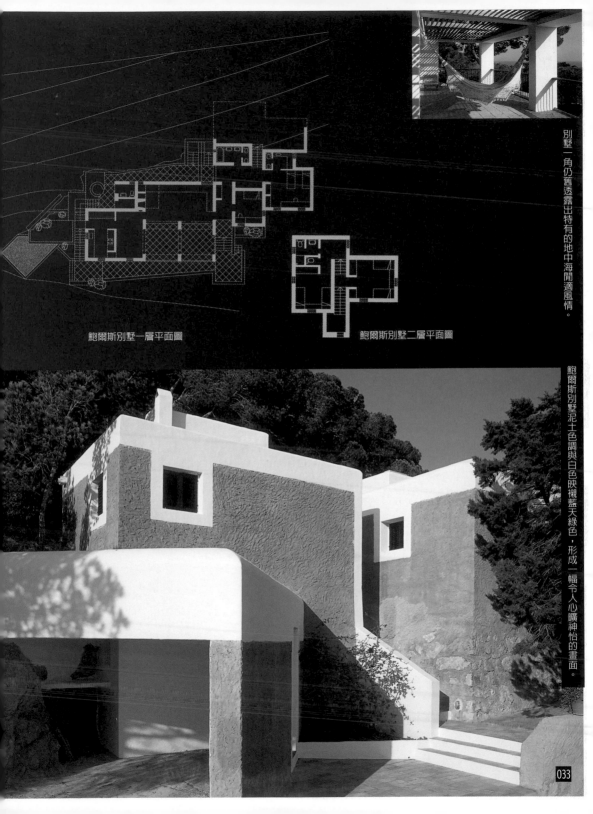

別墅一角仍舊透露出特有的地中海閒適風情。

鮑爾斯別墅一層平面圖

鮑爾斯別墅二層平面圖

鮑爾斯別墅泥土色調與白色映襯藍天綠色，形成一幅令人心曠神怡的畫面。

步步高昇——**科學中心**（1973）

科學中心正門口

自　1957 年塞爾特為哈佛大學的校園整體發展進行研究與規劃工程，16 年後，哈佛科學中心終於完成，他也是塞爾特為哈佛大學所設計的最後一棟建築。在這座巨大的建築物內部，一條筆直貫穿兩側的走廊連結了校園北區與南區，而其所經之處全是人潮流量最大的區域：自助餐廳、禮堂、書店以及其他服務場所。

　　與兩面均是玻璃窗之大走廊平行的是高達六層樓的實驗大樓。大樓的中心是一個突出的 T 型區域，專為數理科系所設計，包含教室與研究室。各個科系呈梯田狀排列，使每一樓層都緊臨著大型的天井。T 型區兩側排列著其他的建築單位，最多只有兩層高：圖書館和自助餐廳臨著牛津街　二者之中有一個天井，另外一側有四座大講堂，各自有獨特的外型。

　　與哈佛大學其他建築物一樣，建築設計的中心考量議題是經濟和大學土地容積率的問題，必須迅速並且在有限的空間內建造完成。因此，科學中心採用預製的建築結構，最高為九層樓——但只有位於另一側翼樓的天文學系達到最高樓層的高度，並建造在有限的平面面積上。

美國麻塞諸塞州劍橋市牛津街（Oxford Street）

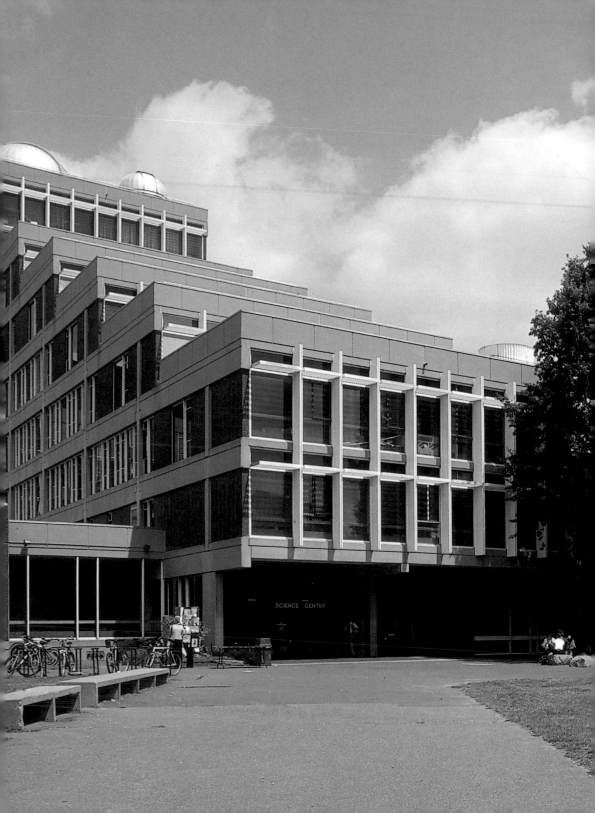

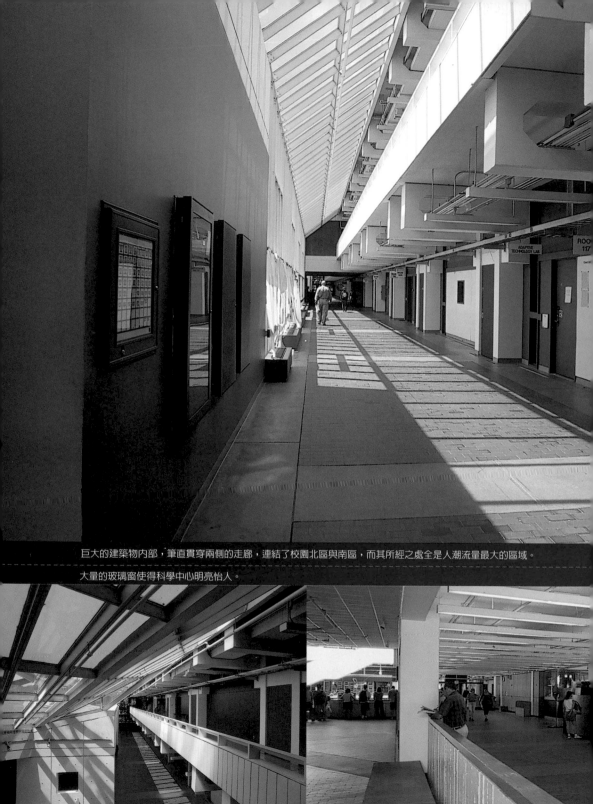

巨大的建築物內部，筆直貫穿兩側的走廊，連結了校園北區與南區，而其所經之處全是人潮流量最大的區域。

大量的玻璃窗使得科學中心明亮怡人。

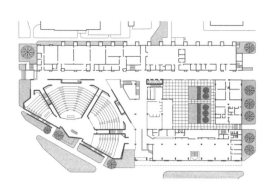

一層平面圖

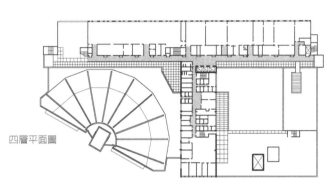

四層平面圖

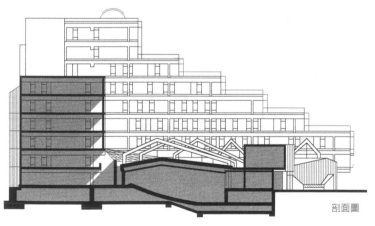

剖面圖

走進米羅的世界
——霍安·米羅基金會（1975）

霍安·米羅基金會暨現代藝術研究中心於 1975 年成立，這是巴塞隆納市最具意義的歷史事件。儘管當時巴塞隆納已享有很高的國際聲譽，但它的文化基礎設施卻仍然很有限。基金會的誕生具有雙重的意義：既可收藏米羅捐贈給巴塞隆納市的藝術作品，同時可成為這座城市的文化發動機，推動現代藝術於各個面向的發展。建築本身的設計具有兩種功能與兩種建築結構：展覽空間，於今天穿梭於展覽廳內的參觀者人數已多到使任何博物館都嫉妒的地步；研究中心，包含一個大講堂、一座圖書館和一個檔案室。此外，這樣的功能與結構性的安排已預見基金會未來擴展的可能。數年後，塞爾特在加泰隆尼亞最親密的合作夥伴豪梅·弗雷克薩也確實為米羅基金會進行了一次擴建。

塞爾特這一次設計的建築是一件成熟的作品，完美地將模數系統的比例與地中海傳統建築的語言融合在一起。更重要的是，它位於蒙迪瑞山脈（Monjuic）的小山頂，並可從這裡展望巴塞隆那市區。

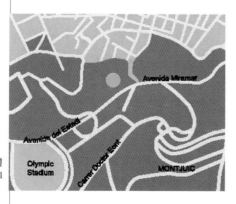

西班牙巴塞隆納蒙迪瑞體育場大街（Avenida del Estadi）

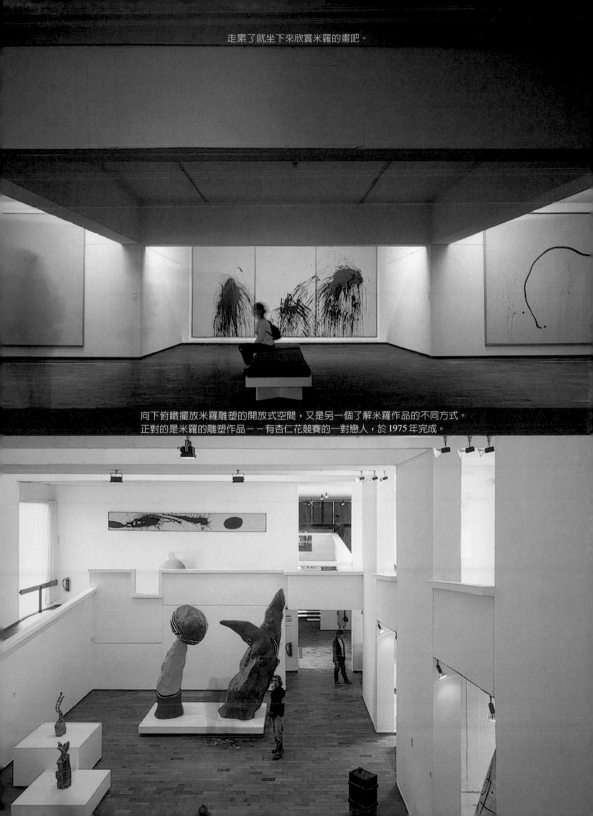

走累了就坐下來欣賞米羅的畫吧。

向下俯瞰擺放米羅雕塑的開放式空間，又是另一個了解米羅作品的不同方式。
正對的是米羅的雕塑作品－－有杏仁花競賽的一對戀人，於 1975 年完成。

展覽區的規劃著重於流動和空間的連續性，如同流動的空間，他存在於各個展覽室之間，也存在於建築物戶外的空間，如天井、花園和展示雕塑的露台，它是圍繞在一個八角形的建築群。

1975年，在馬德里舉行的特別儀式中，塞爾特重新被加泰隆尼亞和巴利阿里建築學院接納。這代表流亡35年後，塞爾特的事業生涯再度與他的故鄉結合在一起。

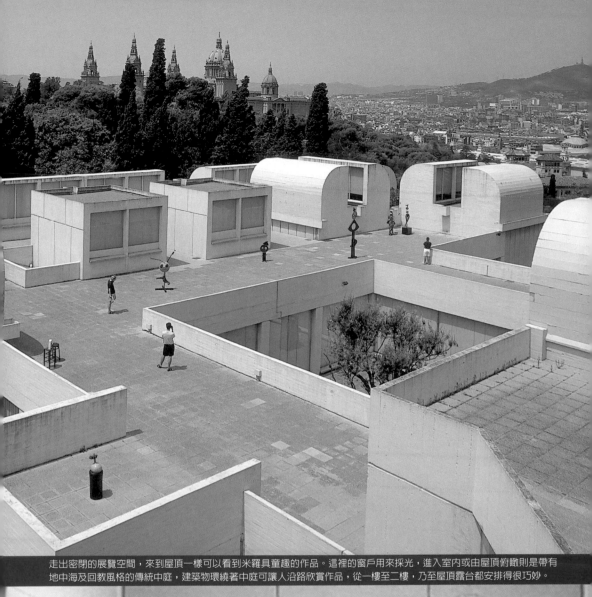

走出密閉的展覽空間，來到屋頂一樣可以看到米羅具童趣的作品。這裡的窗戶用來採光，進入室內或由屋頂俯瞰則是帶有地中海及回教風格的傳統中庭，建築物環繞著中庭可讓人沿路欣賞作品，從一樓至二樓，乃至屋頂露台都安排得很巧妙。

下圖／米羅基金會前景。米羅基金會收藏了米羅的繪畫、雕塑、紡織設計、舞台藝術、版畫、海報、設計圖、素描、筆記等一萬多件的作品，另外還有 1985 至 1987 年三十九件由馬諦斯、卡達、艾倫斯特、阿爾辛斯基、達比埃等藝術家「獻給米羅」的油畫、雕刻、照片作品等收藏。

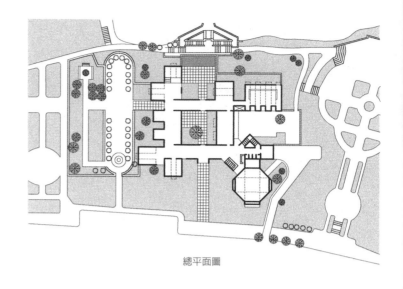

總平面圖

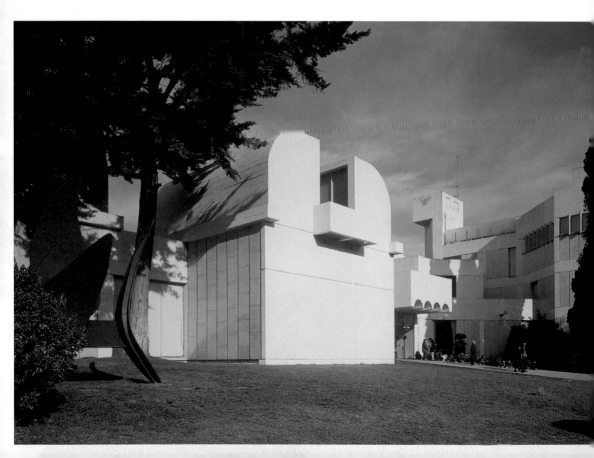

建築與藝術

米羅 與 塞爾特

Joan Miro

Miro

Sert

Josep Lluis Sert

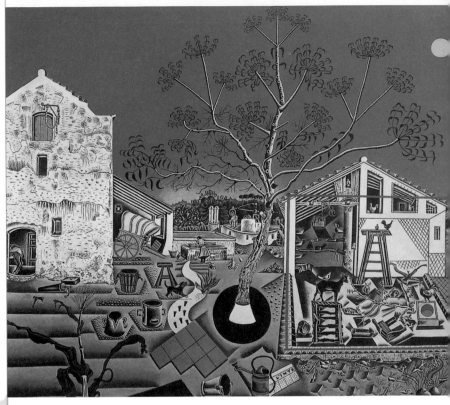

Miro

Sort

SM

協調的世界——建築、繪畫，以及環境中的平衡

農地上的農夫與其土地的平衡關係讓米羅非常著迷，超現實主義者的圈子裡有這樣一種說法，認為米羅之所以總要回到蒙特羅伊（Mont-roig），是因為他與那片土地之間密不可分的關係，就與農夫的情形一樣。塞爾特在他的都市規劃中，設法於所有相關元素中創造協調，使房屋、交通、自然與人，都處於平衡的狀態之中。

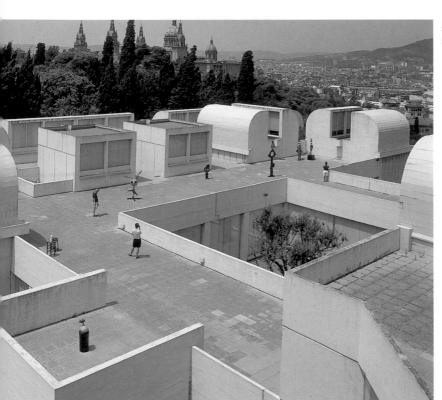

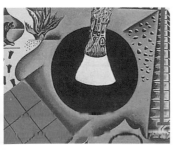

　　莫德斯特‧烏爾赫伊是米羅在巴塞
隆納的羅塔耶美術學院（Llotja Fine
Arts School）時期非常尊敬的老師，他
以浪漫主義式風景構圖為名。在他的作
品中總有一條明亮的線條把天空與大地
分隔開來。烏爾赫伊的教導雖與前衛主
義藝術相差甚遠，但烏爾赫伊作品中樸
素構圖的平衡感一直是米羅自學生時代
起就非常欣賞的。

　　米羅所有的作品中，也總是表現出
平衡的感覺。在《農莊》中，我們所見
的是人類正處於一個和諧的世界中。面

對米羅晚期的作品，不少評論家發現它們表達出既未曾遺失，也不存在的感覺。由極少的元素構成的作品在構圖上更是極度的平衡。這種和諧狀態來自於高度精細的構圖技巧，一切都事先計畫過，經由大量的筆記和觀察與嘗試不同的靜物畫和草圖研究後完成的。

　　塞爾特在哈佛大學城市規劃系教學時，曾講授過元素平衡的概念，亦即新建物與城市其餘部份的關係。當時美國尚無精心規劃都市的思想，在這方面既缺乏相關法令的訂定，又沒有形成具歷史性的市中心，因而導致郊區無限制的發展。從塞爾特在拉丁美洲的建築設計案中，才顯現出人們開始對都市發展的設計和規劃投以關切。事實上，他是最早認為於干預一座城市的規劃之前，必須先深入研究其現實狀況的都市計劃專家之一，而 1955 至 1958 年間，他為古巴哈瓦那所做的試驗計畫就是按照他的想法完成的。

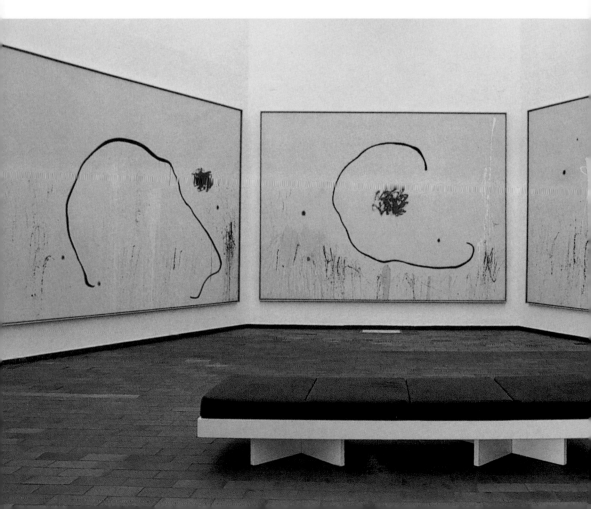

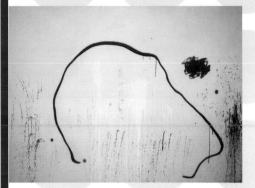

很簡單的一條線條與一個色塊,已經構成吸引注意力的焦點:小心完成的色塊(或者說污漬),以及活潑、更透露出畫家生動技法的線條,不經意的出現於畫面。三連畫的安排是畫家所希望的,在作品完成之前,他透過劃分空間以及製造空虛的畫面空間,以表達清楚的空間關係。然而,這幅以空間為主題的作品最早來自於構思點線之間的平衡,它們不僅填滿了畫面,並向空白擴散。

《死刑犯的希望 I‧II‧III》‧1974年‧布面丙烯畫〈267.2 x 351.0公分‧267.2 x 351.0公分‧266 x 350.3 cm〉

再走近一點,觀賞者可以看到這色塊,這個點以寥寥幾筆精心勾勒出來,他與長長的黑色線條不同,它甚至滴濺到畫布的下半部份。即使是看起來漫不經心的線條,仍是畫家依照非常清晰的計畫並根據最嚴格的理論基礎而描繪出來的。

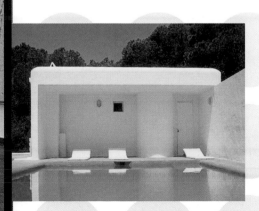

塞爾特在馬提内海角夏日別墅的游泳池建照中,精心仿效了當地的景觀,游泳池也對社區内的其他別墅開放,鄰近的住戶均可以隨時地進出(因為它是別墅群中唯一的游泳池)。建造這系列住宅時,塞爾特利用現有露台的圍牆。這如同游泳池的設計一樣,美化了原有的灌溉用水池。他反對在這一社區内建造更多的游泳池,在他看來,這裡的地形根本不需要這樣的設施,此外,他更想尊重當地的自然景觀。

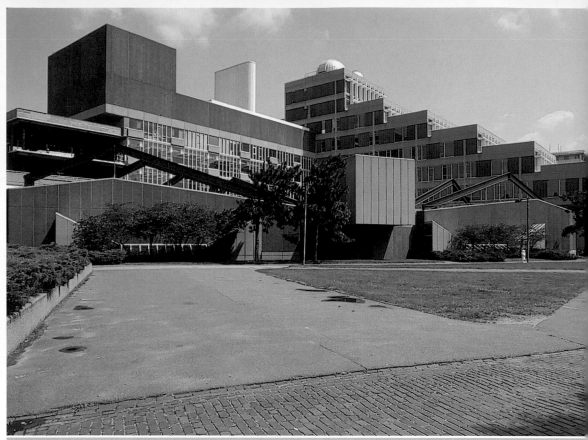

科學中心，1973 年，波士頓。

　　塞爾特總是關注於建立所謂「平衡建築」的原則，不僅影響人類與大自然，更是與社會及文化相關的平衡關係。作為一名建築師，多年來塞爾特一直試圖建立一種勞力工作者也能獲得的住宅類型，例如巴塞隆納的卡薩大樓。塞爾特的企圖使他的建築物與其環境以及未來即將遷入的居住者之間產生平衡的關係。也因此使塞爾特成為最早以平衡思想來看待城市的建築家之　。在他的著作《我們的城市能存活嗎？》一書中，他曾經仔細探討平衡的概念。如今，平衡的思考在長期的都市規劃領域中已成為最廣受討論的議題之一。

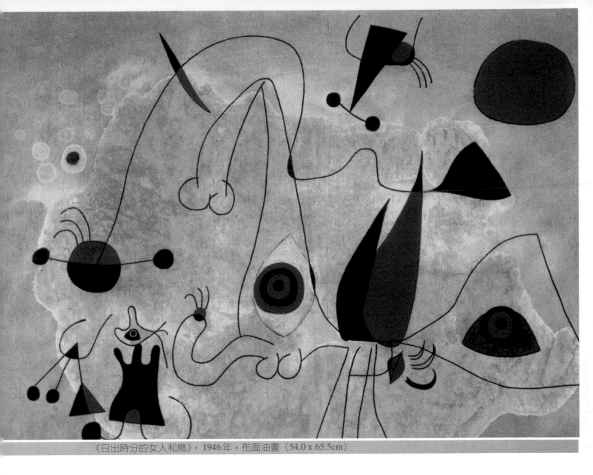

《日出時分的女人和鳥》，1946年，布面油畫（54.0 x 65.5cm）

　　在手工藝品即將被工業化產品所取代的時期，不管是米羅──因家庭出身的影響，或是塞爾特，都深受民間手工藝的吸引。兩位藝術家都從手工藝品中察覺了人類與自然之間的平衡。精確而言，因為手工藝品的產生是因為它是人類生活必需品的一個例子，從自然所提供的材料而製成的，幾乎未經任何加工處理，更不多餘（多餘是米羅和塞爾特二人都厭惡的）。

馬提内海角別墅之一的
窗戶和樓梯間

空間的處理
——建築規劃和繪畫空間

在伊比沙住宅中，塞爾特採用了一種極具個人風格的樓梯間設計：從右頁左下方的圖片中可以清楚地看到，在階梯的上方，牆壁被鏤空，形成兩個方窗。由窗戶即可一目了然地看到走上樓梯的人，同時又能使樓梯兩側不直接相通的房間形成視覺上的聯繫。這是一種非常具有繪畫特色的處理方式，有不同的平面和縱深的視角，與米羅作品所表現的空間主題——尤其是關於空虛的作品——形成了對照。

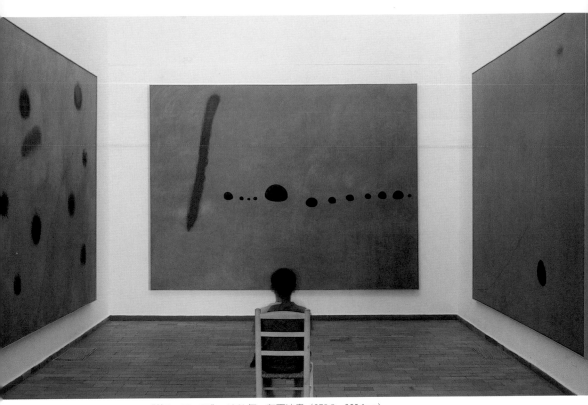

《藍 I，II，III》，1961 年，布面油畫（270.0 x 355.1cm）
米羅利用點、線與有顏色的塊面以及它們在畫面上的位置關係而營
造空間。於此米羅的繪畫語彙已經達到徹底精簡的境界。

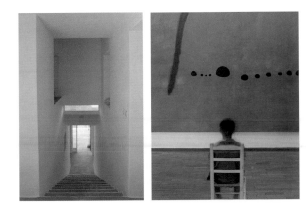

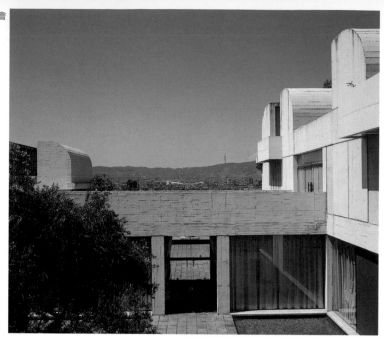

　　一幅繪畫作品之所以存在，必須與觀賞者建立空間關係。於此透視法是不必要的，因為二者之間的空間距離已經劃分虛無，一個如果繪畫作品能夠超越自身界限即可達到的真空狀態。在《藍Ⅰ、Ⅱ、Ⅲ》系列中，米羅深入研究繪畫的空間性質，顯然的三個平面畫作可以界定一個空間，他更關注於證實於畫面前方所形成的空虛。以U形位置擺設的三聯作更強調這個空虛的感覺，而這種展示方式也使三幅作品之間產生對話關係。我們作為觀賞者即可沉浸於其中：有一種序列關係產生於一幅接一幅的閱讀作品，而另一種同時性的關係，則發生於欲企圖一次理解所有的作品。這種感受常發生於以U字形陳列的三聯幅作品所形成的真空地帶，因此這個位置參與了作品與觀賞者所形成的任何對話。

　　在馬提內海角的別墅區內，我們會發現從海灘通往住宅的途中，有一處圓形基地，其內有許多不同淋浴設施，供人們於海浴後沖洗身上的海水。位於塞爾特別墅內的游泳池，池邊的圍牆上，從牆壁中突伸出一個半圓形類似於淋浴間的建築。從牆壁的另一側，即別墅內，則有一個朝向戶外的淋浴設施。一個由幾乎完全透明材質所作成的平面板所圍成的空間，因此室內的一切也被映照於透明的平面板之上，幾乎一覽無遺，又由

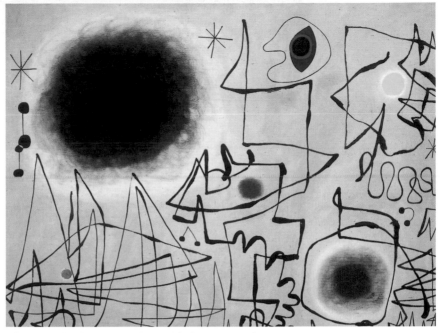

《鑽石朝曙光微笑》，1947年， 布面、油畫（97.0 x 130.0cm）

於它與外在其他元素的相似性質（指游泳與淋浴），更指示出那是浴室的位置。塞爾特使用該平面的方式並不只是將它當成分隔空間的牆而已。

在米羅基金會的設計中，塞爾特創造了一種以展示繪畫作品的地面配置圖，而產生一條只受牆面影響的路線：這是一個開放的內部空間，由牆與平面指引，同時也由劃分通過空間的途徑。在這裡最讓建築師感興趣的是展覽場合，為此營造出朝向牆壁的觀看角度，因為牆壁正是安置繪畫作品的地方。由基金會建築物所四面包圍的內部天井更有雙重的平面添加效果，因為面向天井的牆面均為幾乎完全透明的大型窗戶取代，於是我們看到不斷延伸的空間：由入口，穿過天井，走過通道（走廊），抵達外部天井，最終落於眼前的則是巴塞隆納的景色，它好似是視覺透視的背景。

建築與繪畫乍看之下好似是差距甚遠的藝術，二者實際上的關係深切：畫家以空間元素工作，而建築師也懂得以平面語言作為表達的工具，這完全取決於我們觀看的角度，這兩種藝術其實有許多共同的特點。

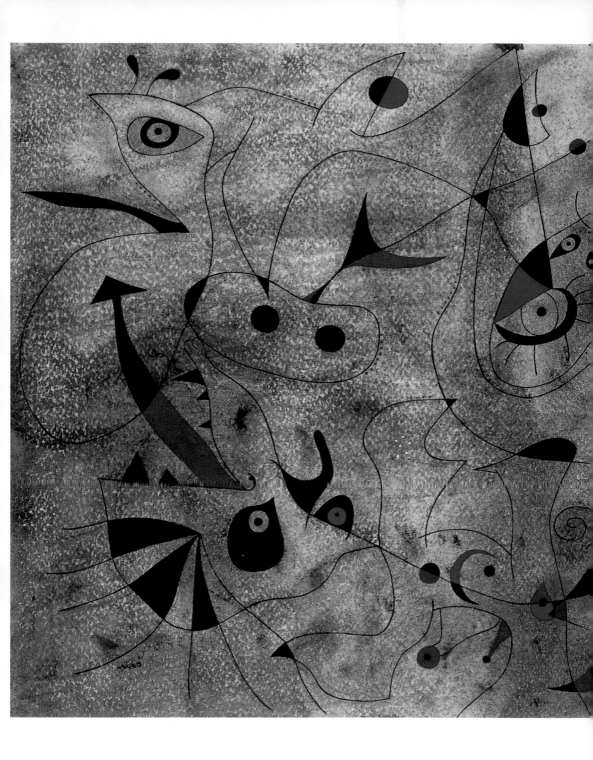

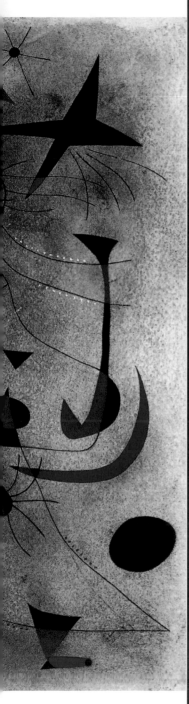

《晨星》，1940年，蛋彩畫、紙面、蛋清，油彩和刷筆（38.1 x 46.0 cm）
米羅在《星座》系列的小幅作品以極少的元素清楚的表現出地表上的世界。星星被簡化成黑點、兩個重疊的十字以及兩個相對的稜角，或者不規則的四角星或五角星，而形成了所謂的米羅星形的原型。

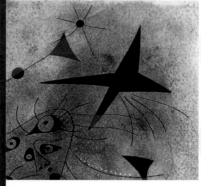

米羅的星星幾乎是他的繪畫語彙中最為著名的元素之一。由於背景和物體之間沒有區隔，主體物以引人注意的面貌存在。米羅作品中的宇宙雖是由最少的符號所組成，卻產生極度豐富的語言。

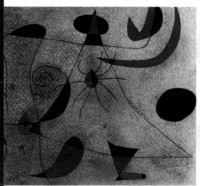

女人的形體來自類似於一條簡單的線條所串連的星星，顯現生殖器的形象總是在中央，更藉此界定主體的身份。藝術家經由構圖而創造的動態感是極為顯著的；在流暢畫面中的女人，孤獨、狂喜就如同其他的元素一樣，然而透過線條與簡單的將主體分類使得整個構圖呈現一種令人著迷的活力。

在塞爾特為羅斯福島住宅所繪的草圖中，建築師非常強調寬闊的視線的，這使得空間的分配成為可能。雖然公寓的空間有所減少，但它仍一如既往地建立廣闊的視覺對話。塞爾特並沒有把空間分割成封閉的房間，反而使其產生空間和視覺上的連續感。因此，公寓的樓梯間向其他空間敞開，由於二樓的樓層沒有任何門和牆，進而使兩側的空間產生對話。

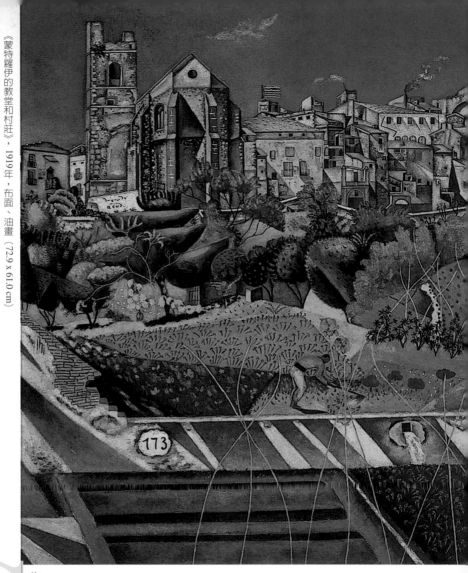

《蒙特羅伊的教堂和村莊》，1919年，布面、油畫（72.9 x 61.0 cm）

米羅在其繪畫作品的細節也使用均勻光線，單純的色調與精準的勾勒出主體外形，也因此而有可能：風景好似沐浴在均勻的光線中，不會有太多的明暗對比。

Sert

Miro

南方的光線──陽光的作用

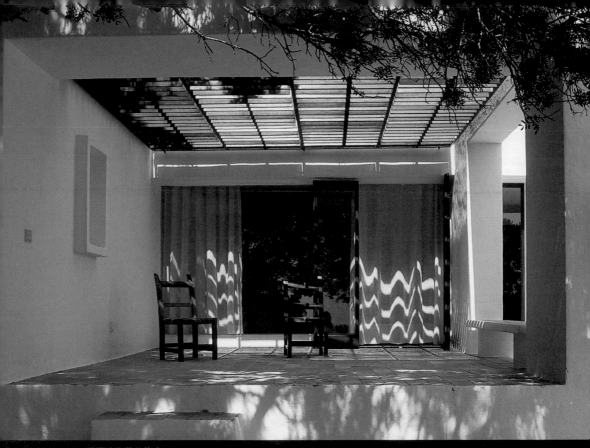

馬提內海角的住宅

南方的燦爛陽光形塑著伊比沙島和蒙特羅伊與整個地中海地區的景觀。塞爾特和米羅二人都是在這樣的環境裡成長的：米羅感受到了照在皮膚上的陽光，試圖捕捉星星的力量；相反的，塞爾特則致力把自然光線運用於他所有的建築設計當中。

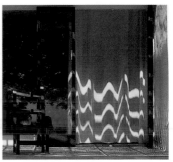

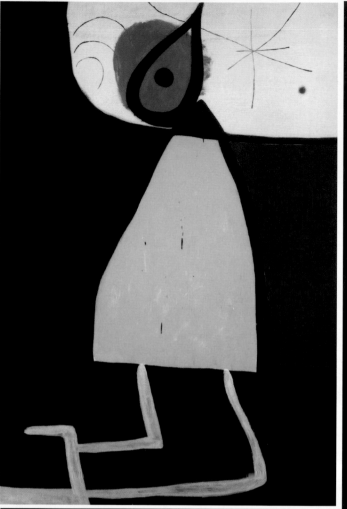

《夜裡的女人》，1973年，布面、丙烯畫
（195.1 x 130.0 cm）

區隔，更可獲得最高限度的光線。這樣的設計遇到地中海強烈的陽光，則出現了問題：過多光線與熱度進入室內。

為了不放棄營造住宅內外更多互動的可能性，塞爾特與GATCPAC其他成員想出許多以地中海地區傳統建築為基礎的解決方案。在一期GATCPAC的刊物《當代活動紀錄》中，即專門研究傳統伊比沙的住宅，花很多篇幅於討論牆壁的厚度與材料用以隔絕酷熱並採用窄窗以保持室內空氣流暢又避免吸收過多陽光。這些當地傳統的建築技法可以幫助塞爾特及其同事精細地調整設計方案，他們以瓷磚裝飾建築物屋頂平台，將住宅粉刷成白色，在入口處設置大型門廊，如此既可擁有大型的門窗裝置，卻不致於使屋內過熱。這些都是塞爾特與GATCPAC的建築師們直接從當地建築所汲取的設計手法，它們已經成為一種傳統形式，而在當地也可既經濟又容易的實行。

當塞爾特接觸現代主義運動時，他才理解歐洲中部的氣候條件決定了建築先鋒的設計。這一代建築師，例如在地中海的塞爾特、於北歐執業的阿爾瓦·阿爾托以及南美洲的尼邁耶，接受現代主義的主張：不同的氣候環境產生不同的現實實體。

科比意的創意之一是在房屋內設計許多大面積的窗戶，使屋內與屋外沒有

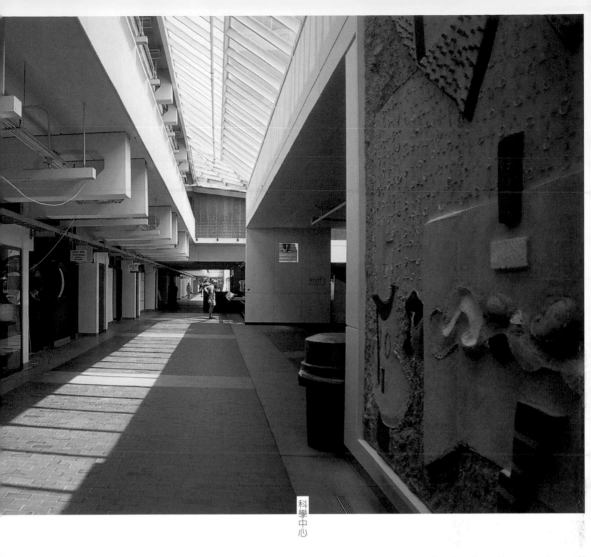

科學中心

　　伊比沙以及地中海區域以天井為中心的建築形式一直是塞爾特很感興趣的，他將這種形式運用於座落在紐約長島的自宅、邁特基金會與其他許多建築中。這種設計提供了解決問題的可能方案，建築物因外牆以及臨中央天井的牆面均直接與戶外空間接觸而擁有充分的光源。天窗也是另一種很有特色的設計，均衡的光線透過它們向室內空間擴散，而不使室內產生高溫，同時賦予建築外觀一種與眾不同的特色。

　　米羅在其繪畫作品的細節也使用均勻光線，單純的色調與精準的勾勒出主體外形，也因此而有可能：風景好似沐浴在均勻的光線中，不會有太多的明暗對比，就如同《蒙特羅伊的教堂與村莊》

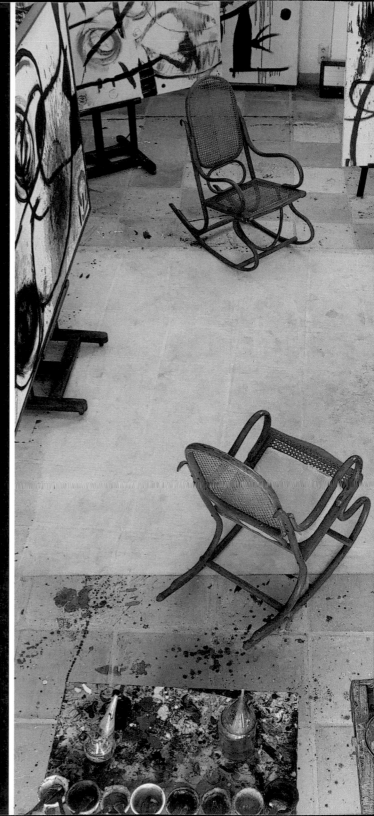

畫中的景象。《農莊》裡的太
陽已經昇得很高，那是正午的
陽光。這種陽光帶來幾乎不真
實的清晰，光線幾乎從所有的
角度照射物體，不產生任何陰
影。

　　米羅厭惡在使用人工照明
的環境中創作，他在馬略卡島
（**Mallorca**）上帕爾馬大畫室裡
可以在均勻的自然光下繪畫，
也不受空間的任何限制。一切
的設計都是為了讓他繪製大型
作品。在這間畫室裡創作大幅
作品時，他既可以長時間的工
作，更可以單純的花時間觀察
作品的進展。

天窗為塞爾特的作品勾勒出一種非常獨特的外型，米羅基金會的外觀尤其如此。這種採光方法使得牆壁除了安置窗戶，更有其他的功能。例如在波士頓大學法律圖書館內，因牆面被收藏的圖書所占滿，加入天窗即可引入自然光源。

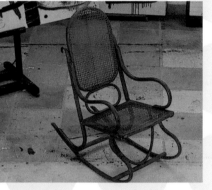

塞爾特在馬略卡島上的帕爾馬為米羅建造的畫室完成了畫家的一大夢想。這是一個非常寬廣舒適的創作空間，後來更成為畫家最鍾愛的地方，他不僅在這裡作畫，也在這裡休息，甚至也在一天中的不同光線下觀察作品的創作進程。

《形體與鳥》是米羅在帕爾馬大型畫室所繪製的作品之一。他直接在一個大木箱的木板上創作。迅速而流暢的筆法受到了日本書法的影響，同時也表現米羅受北美畫派（North American school）的影響，北美畫派的藝術家們正是首先將這種暢快的筆法運用於繪畫上。從出現於《形體與鳥》的眼睛以及米羅故意保留木箱上的釘子於作品，可以鑑定這張作品繪製的時期。

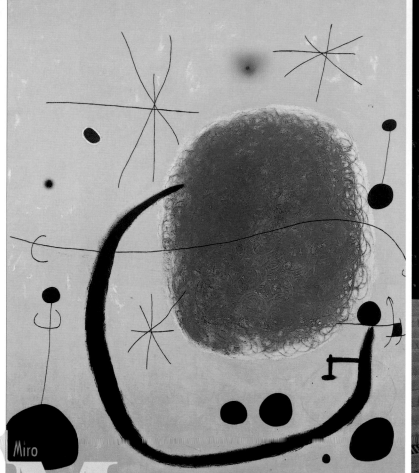

《藍色的金色》，1967年，布面、丙烯畫（205.0 x 173.5 cm）

在米羅的作品已達風格成熟時期時，他幾乎僅使用一些純色，由於他對色彩的自信，使得米羅得以運用少數的色塊而創造出具有強大力量的畫面。

純粹的色彩

——調節空間，瞭解生命

米羅作品的特點之一是他持續的在純淨的畫面綜合使用基本色。而同樣的致力於建造簡單、純粹而無繁瑣元素之建築物的塞爾特，則深入研究如何運用基本色來凸顯建築物立面的視覺效果。塞爾特使用色彩作為一種建築元素的方式，是細緻微妙而不陳腐的。

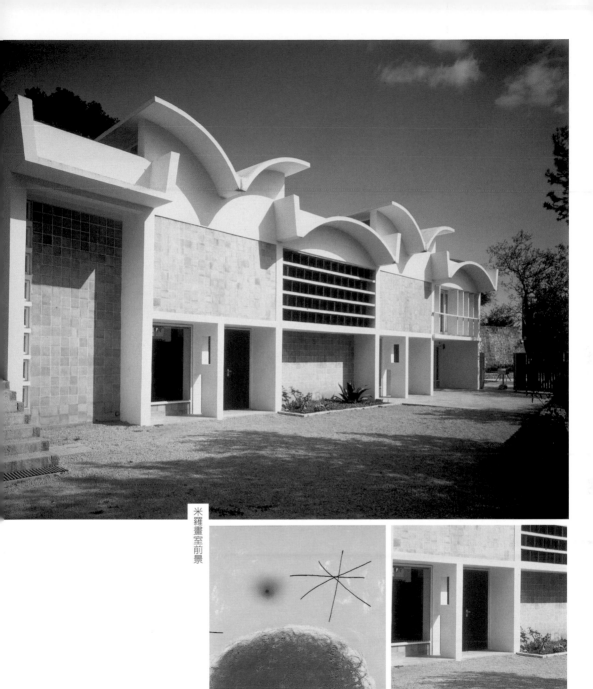

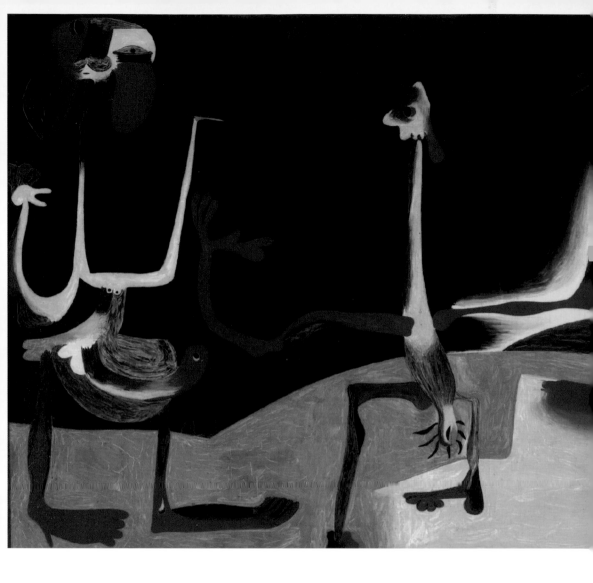

　　米羅的作品顯現出他運用色彩已臻出神入化的境界。對色彩他擁有極為銳利的觀察力。在米羅的作品已達風格成熟時期，他幾乎僅使用一些純色，由於他對色彩的自信，使得米羅得以運用少數的色塊而創造出具有強大力量的畫面。從年輕時代起，色彩理論一直是指導米羅創作的原則。霍塞普·加利（1880-1965），巴塞隆納的畫家與繪畫老師，則曾於評選加利私人藝術學院入學考試時被米羅的作品所打動。當時加利準備了一些色調不豐富的物品，並要求學生依此創作靜物寫生。讓加利極為驚訝的是，儘管米羅在技巧的表現仍極為青澀，他卻精確地表現這些色彩，

《糞堆前的男人和女人》，1935年，油彩、銅板（22.9 x 32cm）

在作品《糞堆前的男人和女人》中，兩個人類形體突出於一片
烏黑的背景中。儘管畫家一向偏愛純色，此畫用色卻非常明
快，並強調場面的激烈。畫家並不避免呈現深淺不一的同一顏
色，但是從這幅畫以及其他同時期的作品中，我們可以看到米
羅依然延續他在創作《農莊》時期即已出現的趨勢。米羅有意
識的使用有限的色彩，藉以達到提高色彩合成與淨化的程度。
米羅將這個方法運用在《星座》並於後來的作品中繼續沿用，
然而米羅卻曾以極為細膩的方式運用橙色於1968年的作品《粉
紅色雪上的水滴》，一幅以另一種方式呈現最少色彩的作品。

:
在創作狂野人物的時期，米羅再度使用一系列強烈並極具攻擊
性的色彩，一些他以前從未使用過的。即便使用了一系列純粹
的、沒有經過混合的色彩，畫家追求對比，並以不同的顏色描
繪畸形人體的各個部分，例如耳朵或眼睛因其奇特的顏色與造
型而顯得突出於人體之外。
米羅對於表現空間的興趣日益減少，最後甚至僅以一條線條不
清的地平線分隔兩個單色區域。這樣的處理方式為兩個人體製
造了一個非常堅硬的框架，但在後來的作品中他卻有顯著不同
的解決方法，在《夜裡的女人》中，地平線被用來描繪陸地和
天空之間的最小距離。

相較於米羅，塞爾特在建造邁特基金會時對色彩的運用更為精
緻，而不那麼注重表現。對於塞爾特來說，色彩並非是建築專
業的基本要素，他只需將它視為可以引入建築設計的重要元
素。塞爾特避免無緣由的使用色彩，於是他對顏色的運用必然
有其理由。邁特基金會建築所使用的色彩是獻給藝術的，帶著
對自身——顏色——的認同，並直接塗在未經打磨的水泥牆面
上。強調木質模具所留下的壓痕，這在塞爾特的設計中是顯而
易見的。他讓建築材料自行產生極富變化的韻律，水泥、磚、
石、粗瓦……，運用這些元素於整座建築上，塞爾特建立了一
個豐富不單調的調色板，在他遵循於建築物旁構築出一個空間
的理念之時，他並不使用任何介於觀看者與建築物之間的實際
建築元素。此時色彩即是豐富中性卻不單調之建築外殼的方
式，而這個豐富性將陪伴著造訪者參觀塞爾特的建築物。

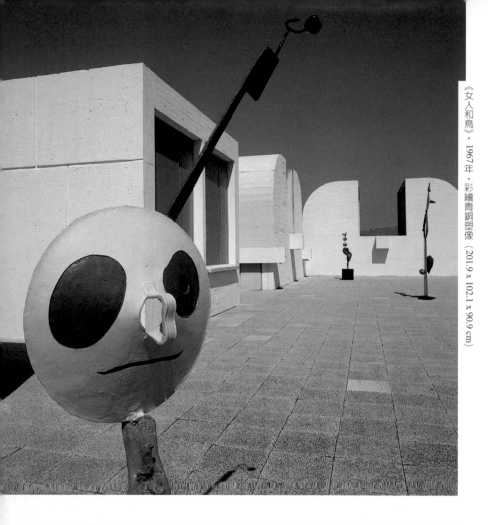

《女人和鳥》，1967年，彩繪青銅塑像（201.9 x 102.1 x 90.9 cm）

加利因此無條件的錄取了年輕的米羅。加利私人藝術學院的訓練提供米羅創作的基礎，雖然他處理色彩的能力已於此際發展得很完整，而在以後的繪畫生涯中他也持續擴展其繪畫的表現力。

　　與其他理性主義的建築師一樣，塞爾特也把色彩引入到他的作品中，但由於對建築材質的尊重，他通常對混凝土表面不作修飾。有時候他在建築物立面加上色彩而創造出一種韻律感，或是藉此指出入口的位置，就如同他在米羅畫室的設計一般──一棟不斷得經由建築師與畫家相互討論以達共識而誕生的作品。粉刷成白色的畫家之屋是極為典型的巴利阿里群島建築，雖然門是純紅色，卻不與屋頂及周圍環境形成強烈的對比。塞爾特

對色彩的微妙處理也體現在邁特基金會建築物的設計中。整個建築呈現出多樣的色感——一面黃色的牆，一面藍色的牆——造成了石頭、磚與混凝土平面的對比。除了這些與藝術相關的建築物，塞爾特在其他設計中也運用色彩，但總是以純粹色出現。比如波士頓大學的學生會大樓，極少量的紅色（內部的欄杆與立面的小嵌板）即是整個建築的基調。

很顯然的，兩位藝術家運用色彩的手法是完全不同的：在米羅作品的色彩我們看到了情感和魅力，這是塞爾特所沒有的。對米羅而言驅使他創作的作品的色彩，在塞爾特的設計中僅成為一種細節，一種經過精心處理的細節。

然而，我們必須察覺，存在於理性主義建築家和同時期的畫家之間，尤其是介於塞爾特和米羅之間的一種世代的更替：他們二人都對純粹的形式感興趣；運用不受歷史主義箝制與世俗影響的語言，作品中依舊保有二人對鄉土民俗傳統的尊敬。於是，讓人微感詫異的是，塞爾特再回到純色的使用，正回應了當時崇尚簡單和純粹的思想。如果我們思及塞爾特曾與米羅一同工作的事實，那他運用純色的行為就更容易理解了。

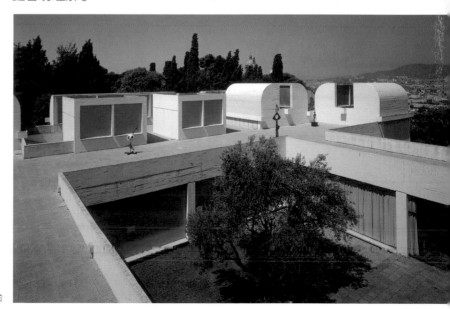

米羅基金會的屋頂平台

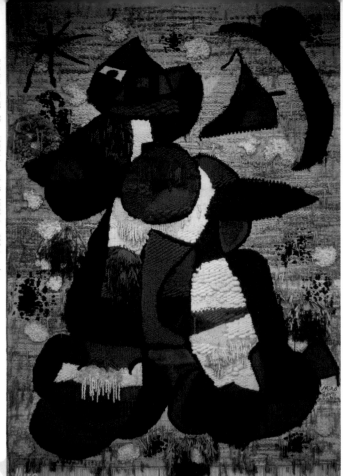

《基金會的織毯》，1979年，羊毛（750.1 x 500.1 cm）

Sert

民俗藝術的影響

——向手工藝學習

米羅總是認為自己是家族中再度出現的手工藝匠（他的祖父來自鐵匠家族，而祖母的家人則是傢具木工），並且他極為崇敬所有的民間傳統。塞爾特則成長於不同的社會階層，傳承了以理性主義為基礎的地中海區域傳統建築，但為適應當地氣候，雖然必須取用當地的建材——陶瓷和磚——卻不忘與鐵、混凝土等新材料結合。

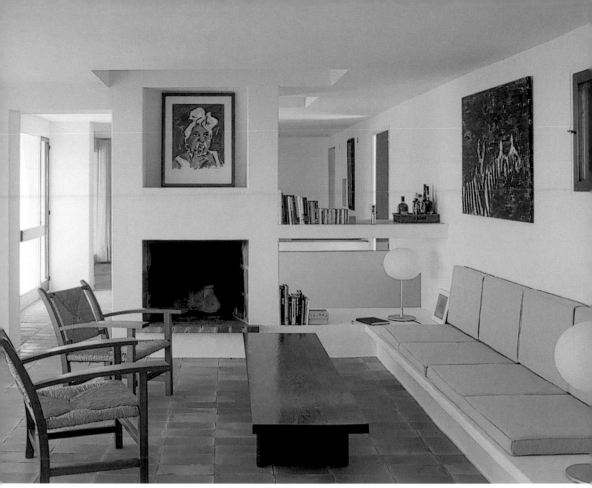

馬提内海角別墅室內

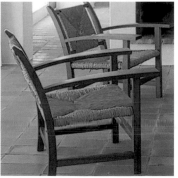

《叉子》，1963年，鐵和青銅（507.0 x 454.9 x 8.9 cm）

米羅一直認為民間藝術與手工藝是同一個元素，就如同農夫與他的土地的關聯性。對米羅而言，民俗藝術與手工藝是最真實的藝術表徵，比任何畫家或流派所創造的形式都更為深刻、豐富。他更認為民俗藝術與手工藝即是每個出身鄉土的人應具備的基本技能——當地人利用生活周遭的物質的展現。米羅極為讚賞民俗藝術與手工藝品的簡單與其樸實的用途，而塞爾特也抱著與米羅同樣的態度，他將他所欣賞的民俗手工藝品放置在他所設計的建築內，雖然尚未達到收藏家珍藏典藏藝術品的程度。

塞爾特研究伊比沙地區的住宅設

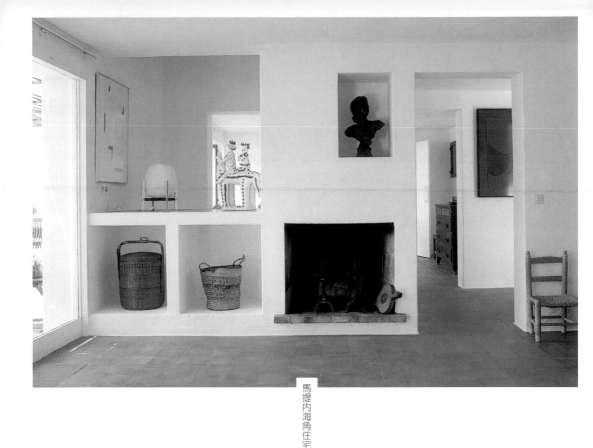

馬提內海角住宅

計，並從中尋得南歐理性主義建築的基本原則。他也一直設法在創作中運用南歐理性主義建築的簡單性，更試著將他所見的加泰隆尼亞沿海地區的典型建築特徵與此連結。即使到了美洲，他依然保持對當地流行建築形式的興趣，更將此與他在摯愛的地中海家鄉所汲取的知識結合。在拉丁美洲他更學會運用植物枝條作為屋頂的房子設計。在拉丁美洲以植物細枝作為屋頂的建材是極為普及的傳統建築形式，它則提供塞爾特建造衛生、舒適，而且廉價住宅的渴望。

米羅在世界各地旅行途中，總是帶回一些與當地文化有關的物品來，但是最吸引他的似乎是來自於馬略卡和大塔拉干那，這兩個極為接近他的家鄉的地區文化。米羅基金會舉辦的首展之一「紙球」（bombes de paper），即是向業已消失的民間藝術致敬。「紙球」是紙質氣球，是一種在米羅小時候非常流行，而且一直讓他著迷的手工藝品。米羅很喜愛的另一種工藝是目前已經停產的蒙特羅伊編織花毯，他一直試著在復活即時期到蒙特羅伊，就是為了觀看這種工藝製造的過程。

米羅不斷的將他對民間文化的熱情與持續的創新結合於一：在許多雕塑作品中，他放入了鄉土元素，例如將三條腿的凳子或乾草叉融合於作品中。他製作過為數不少的陶瓷馬賽克，對織毯抱有極大興趣，還與霍塞普‧羅佑一起革新了材料製造和編織方式，織出來的編織花毯比其他藝術史上的藝術家如哥雅、提香、維拉斯奎茲等人的作品都簡單得多。

塞爾特在建造馬提內海角別墅或米羅畫室時，他試著儘可能的利用原是灌溉池的地形結構，於是他採用同樣技術重建了部份的圍牆。塞爾特身為現代主義建築師，總是試圖在建築形式中注入新的生命。然而，他也毫不猶豫地利用已有的元素，就如同他對上述兩棟房子的處理，或是在一處位於蝗蟲谷（Locust Valley）由舊農舍改建的自宅中，他大量保留了農舍的原有設計，只是重新裝修了內部而已。

傳統深深得使米羅與塞爾特兩位藝術家為之著迷，在他們眼中它是富有智慧的；他們也著迷於各種不同的文化，從中學習了在生活環境中尋找可利用的工具。這意味著與大自然和諧地相處，對自然不要求過多的東西。米羅和塞爾特不僅察覺了這個世界的美麗和完美，同時也警覺伊比沙累諸島和巴利阿里群島上美麗的自然景觀已慢慢的消逝於無節制的城市化發展與無情的工業化過程中。而他們二人以創作作為抗爭的手段，收效卻微乎其微。

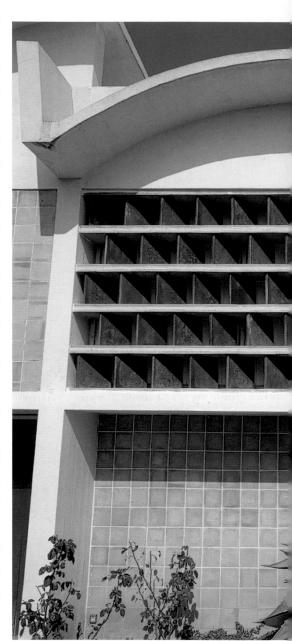

馬略卡島帕爾馬的米羅畫室

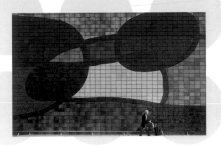

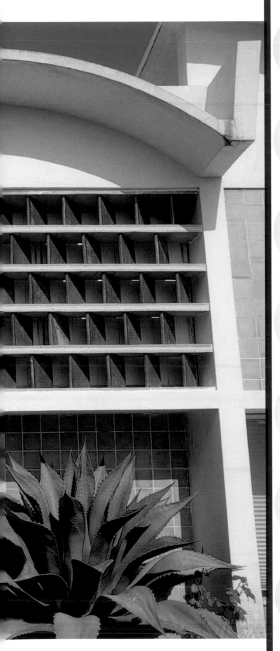

米羅從事馬賽克創作是來自於與約倫斯‧阿蒂加斯的共同工作，而從霍塞普‧加利藝術學校求學的時期起，他們二人就一直是好朋友。米羅的第一件馬賽克壁畫是為波士頓大學創作的，用以替代米羅幾年前一幅已受當地惡劣氣候所摧毀的室外繪畫。在壁畫中，如同巴塞隆納機場的馬賽克壁畫（上圖），他充分利用了馬賽克的紋理以及色彩的豐富色調，由此探究流行的手工藝的話題。

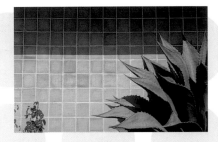

塞爾特在建造米羅畫室時，在地板上使用了大塊馬賽克（在馬略卡有許多的房子也都這麼做）。他還利用了同樣的材料來裝飾外牆，從而涇渭分明地把外牆與建築物的主體水泥牆區分開來。

在塞爾特的設計中，特別是在加泰隆尼亞的建築，發現陶瓷製品是不足為奇的，這是因為這種材料在這個地區使用得太普遍了。例如，位於帕爾馬島上的米羅畫室其圍牆就是以陶瓷製品覆蓋，而巴塞隆納肺結核防治醫院（1935-1938）以及馬提內海角別墅的屋頂也是如此。後者游泳池的外部照明則採用了毀損的磨房存水用的小盆陶瓷碎片（這種小盆在島上的溝渠與水磨房裡很常見）。塞爾特非常喜歡這些陶瓷品，他更找到製造這種陶盆的工匠，並特地向他訂製了一些有特製縫隙以透過光線的陶片。

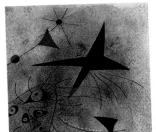

Miro

Sert

Miro

Sert

詩夢畫家 米羅

Miro
Joan Miro

「米羅」就是一種藝術
——霍安·米羅 (1893-1983)

米羅是 20 世紀最偉大的畫家之一。雖然他是由安德烈·布列東所發起的超現實主義群體的成員之一，但是他的成就並不能僅用前衛主義運動的稜鏡來解讀。米羅在他的繪畫作品中確立了一普遍通用的語言，一種可以跨越文化、地理或時間因素，並在任何人群中均可產生交流的語言。米羅沒有創造一場藝術運動，但卻影響了往後幾個世代的藝術家：不論是北美的羅斯科和波洛克，或是歐洲的其他藝術運動，譬如巴黎杜布菲的原生藝術（Dubuffet, Art Brut），或者巴塞隆納塔皮埃斯的《道阿爾塞》雜誌（Dau al Set），都曾受益於米羅的繪畫語言。他們不僅學習米羅作品中的純粹形體，也學習他的各種技巧，尤其對色彩的運用，對材質的探索以及不斷的創新。

1893 年米羅出生於巴塞隆納，他一直認為自己與「伯爵之城」（巴塞隆納的別名，西元九世紀曾被封為伯爵領地）以及加泰隆尼亞省緊緊相連。米羅的父親是一名鐘錶匠和銀匠，來自於大塔拉干那（Camp de Tarragona）地區的傳統鐵匠家族，母親則來自於馬略卡島（Majorca）的傢俬木匠家族。畫家一直認為影響了他的創作的是來自父母二方家族的手工藝傳統以及祖先生於斯長於斯的土地。對米羅來說，大塔拉干那地區是一個神奇的地方；而在馬略卡更遇到了他的妻子皮拉爾·胡恩科薩，並在此居留過一段時間。

1907 年，年輕的米羅遵從父親的意願進入巴塞隆納的商業學校

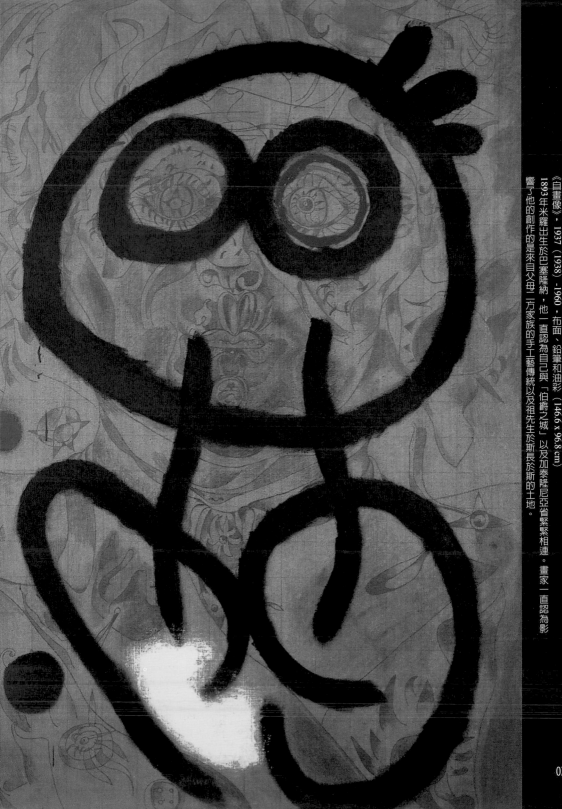

《自畫像》，1937（1938）-1960，布面、鉛筆和油彩（146.6 x 96.8 cm）

1893年米羅出生於巴塞隆納，他一直認為自己與「伯爵之城」以及加泰隆尼亞省緊緊相連。畫家一直認為影響了他的創作的是來自父母一方家族的手工藝傳統以及祖先生於斯長於斯的土地。

就讀，但是他卻時常出現在另一所學校——工業美術學校（La Llotja）。後來，米羅的父親為他在達爾茂和奧利弗雷斯商店尋得會計一職，於此他度過了兩年遠離繪畫的艱苦歲月。1912年米羅罹患傷寒和神經衰弱，家人因此將他送往鄉下一處由他父親在大塔拉干那地區的蒙特羅伊剛買下的農莊。米羅在這裡發現土地與人之間近乎神聖的關係。也是在這裡，他決定徹底獻身於繪畫，而他的家人也接受了他的選擇。同年，米羅進入採用了先進的教學方法的法蘭西斯‧加利的藝術學校學習。欠缺繪畫技巧的米羅，於此學會了借助觸覺創作。他蒙起眼睛，以雙手摸遍要畫的物體，然後再憑著記憶中的觸感把它畫出來。多年以後，當米羅轉向陶瓷創作時，他談起這段經驗，並憶及當時發現觸摸在繪畫創作的重要性。除此之外，他在法蘭西斯‧加利的藝術學校的自由環境中，還發掘了梵谷、馬諦斯與畢卡索的藝術，更接觸了巴黎和巴塞隆納出版的前衛主義雜誌。

米羅的繪畫作品日益顯出強烈的個人特質，也慢慢遠離野獸派作品的影響。1920年，他第一次造訪法國巴黎，受到其他生活在巴黎的加泰隆尼亞藝術家們，如霍塞普‧普拉、阿蒂加斯、薩爾瓦特-帕帕塞特、托雷斯-加西亞等的熱烈歡迎。儘管沒有實際創作，但是他極為頻繁地觀摹了當時收藏在羅浮宮以及盧森堡的藝術品。在巴黎他也認識了畢卡索，一段植基於相互讚賞的長久友誼也由此開始。米羅造訪巴黎的次數越來越頻繁，而逗留的時間也越來越久，一直到1930年他和妻子於此定居。二十世紀的二〇年代，是米羅在巴黎前衛主義運動的實習期。他認識了克利（Klee）的作品，並結交了經紀人卡恩韋勒（畫廊老闆及批評家），還碰到雷蒙德‧康諾、安東南‧阿爾托、羅伯特‧德斯諾斯等許多年輕作家和詩人，並時常與他們共處。就在這裡，米羅更遇到了在1924年發表第一篇超現實主義宣言的布列東團體。然而，儘管巴黎的生活熙熙攘攘，米羅還是頻頻返回蒙特羅伊，對

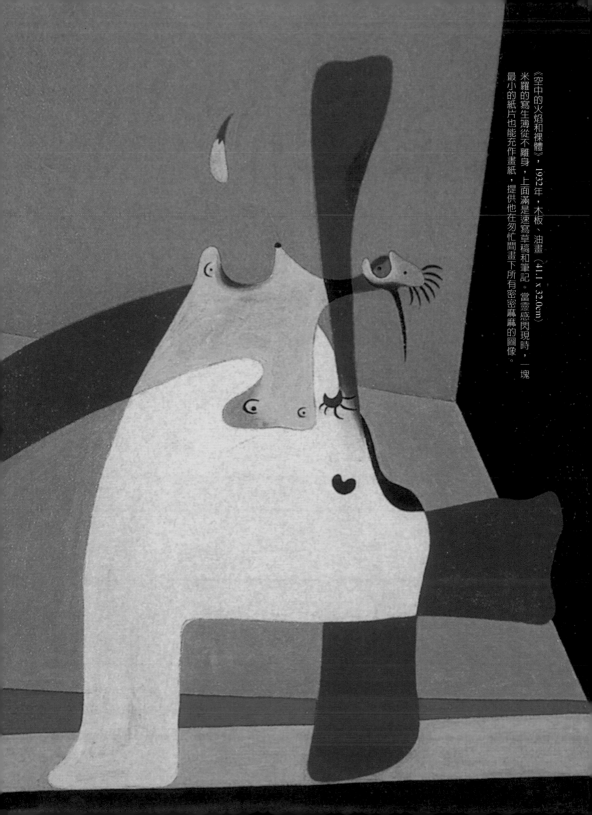

《空中的火焰和裸體》，1932年，木板、油畫（41.1 x 32.0cm）

米羅的寫生簿從不離身，上面滿是速寫草稿和筆記。當靈感閃現時，一塊最小的紙片也能充作畫紙，提供他在匆忙間畫下所有密密麻麻的圖像。

他來說，與故鄉及塔拉干那地區景物的聯繫是不可或缺的。他對故鄉的需要不僅限於作畫，也是為了繼續他的生活，這也是對巴黎大都會生活的一種平衡。

1924 年起，米羅成為超現實主義運動的一員，也意謂著米羅在巴黎的藝術地位獲得認可，次年，他的首次個展也成功的舉行。雖然被歸屬於布列東團體，但他仍然遵循著自己的路徑發展。他沒有停止對淨化洗鍊的追求──結合他的探究與解決方法的過程。因此，他的作品常是長期冥想和不斷鑽研的結果。米羅的寫生簿從不離身，上面滿是速寫草稿和筆記。當靈感閃現時，一塊最小的紙片也能充作畫紙，提供他在匆忙間畫下所有密密麻麻的圖像。

1940 年代對西班牙與歐洲其他各國而言是個充滿戰爭的災難時期。在戰爭的陰影下，藝術創作成為米羅的避難所，儘管如此，他卻從不放棄對周遭環境的關切。1941 年及 1946 年分別在紐約與巴黎舉辦的回顧展為米羅贏得了國際性的聲譽，他的藝術成就也於此際達到最高峰。

1944 年米羅開始與陶藝家約倫斯·阿蒂加斯合作，創作出他的第一件雕塑作品。就像他對創新材料與技法絲毫不減的興趣一樣，至此已完全成型的米羅式的繪畫語彙卻依然繼續發展。

1956 年，當米羅的聲譽在國際上日益鞏固的時候，他的好友塞爾特為他建造的大型畫室更為他達成了一個夢想。而巴塞隆納米羅基金會的建造也實現了米羅的另一個夢想，基金會的所在地將成為活躍於巴塞隆納──米羅所摯愛的出生地──的文化中心。

米羅的一生一直探究著他極感興趣的概念，例如空白與空間，並將這些觀念展現在作品中，就如同他於 1970 年所創作的著名三聯畫與其他大型雕塑作品。一直到 1983 年他逝世以前，他更不曾放棄持續不斷的創新力。

在生命的最後歲月裡，米羅逐漸意識到他的創作已經超越了繪畫的界限，藉由與所謂的高級文化的對話，並為手工藝傳統帶來了新的生命。

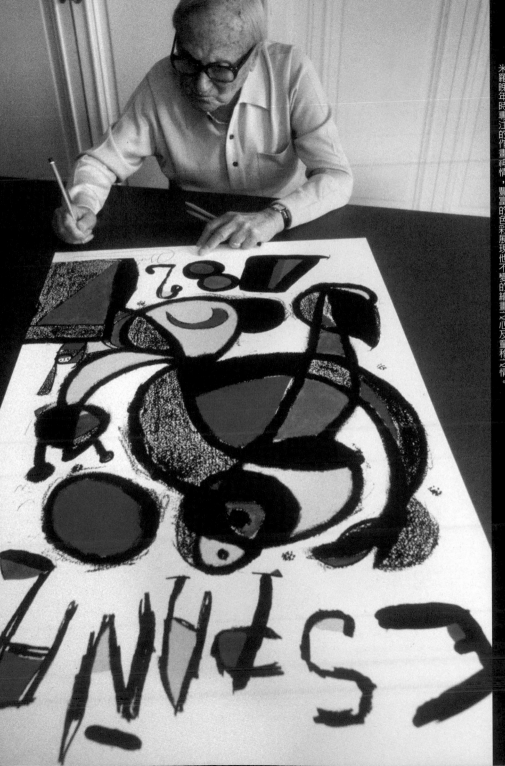

人與天地的神奇關係
——《農莊》

對米羅而言，整個大塔拉干那地區，尤其是蒙特羅伊一直是非常重要的地方。在那裡，米羅發現了人類與大地的一種超乎自然的關係。他被農村與環境間的和諧關係所吸引，這裡四季的更迭標誌著時光的流逝，每一處的風光都銘刻著人類的印記：梯田、房屋、磨房、灌溉溝渠、井……

　　1918年至1922年間，米羅花很長的時間在蒙特羅伊描繪使他著迷的塔拉干那風景。米羅的《農莊》在蒙特羅伊動筆，而最終完成於巴黎，即是這個過程的顛峰。這幅作品表達人類與土地的關係：人們對大地的需要與樹木沒有兩樣。米羅從土地對人類的限制中獲得啟示，他更發現自己深深的受到已適應這塊土地並在上面耕作的女人與男人們所吸引。在這幅畫中米羅對於描繪顯而易察的表徵現象並不感興趣，卻致力於捕抓隱藏在鄉村日常生活背後的力量。隱藏在看似簡單事物背後的複雜性一直使米羅著迷，就像一個小孩子第一次用明亮、探索的眼睛審視周遭的環境一樣。於此，所有的事物都被安置得井然有序，處在一種理想化或神化的條理當中，與布列東的團體完全沒有任何的關聯。這種沒有透視感、依水平方向真實記錄實景的繪畫方式，則來自於加泰隆尼亞地區的羅馬式繪畫風格，而米羅則因曾在加泰隆尼亞藝術博物館研究而習得此風格，當中簡單的線條和人物的力量則是最為米羅所讚賞的地方。

　　於是，我們看到了逐漸感到自信的米羅，其極具個人風

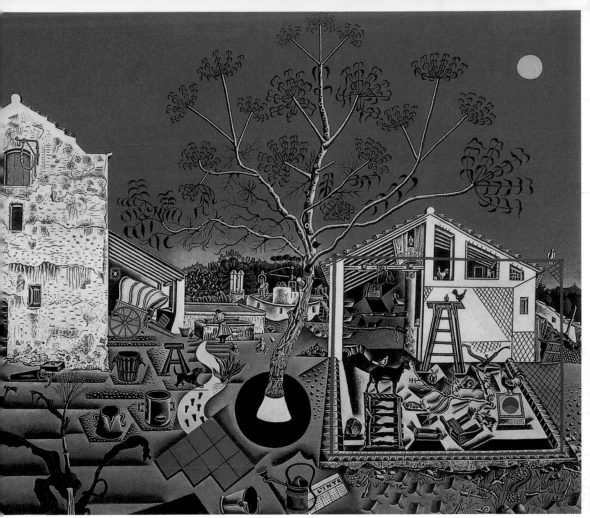

《農莊》，1924，布面、油畫（73.46 x 65.5 cm）

格的繪畫語言也日漸發展成熟，並加入了在往後的創作中不斷湧現的各種元素。朦朧的太陽出現在單一色的天空中，預示了米羅在日後創作所使用的繪畫語彙，而人物與背景合而為一則標示了他不斷研究如何處理存於人物與背景間的關係，一直到晚年米羅才在當中找出一種緊張的平衡方式。

故鄉的氣息——《酒瓶》

米羅於巴黎繪製這幅畫，並獻給他的父母。它完成於《農莊》之後，正是米羅訓練自己以正在發展中的繪畫語言創作的關鍵期。米羅認為以富表現力的現實主義手法創作的時期已經結束，他已準備好改變創作的手法。此外，達達主義震動了巴黎的智識階層，布列東也著手準備超現實主義宣言，而米羅所有的朋友都捲入了類似的改革工作。

　　這張作品的主題與米羅先前的創作相似，出現於畫面上的元素——一瓶酒、一條蠕蟲和一隻昆蟲——參照農莊的世界，亦即米羅故鄉的世界，只是以一種特別的方式有序地排列。與比例不符的大小關係（跟酒瓶一樣大小的蠕蟲）反映出畫家賦予每個元素同等的重要性。畫面的自由感由此展開，米羅完全憑藉他的感覺和興趣，好像處在一個遠離各種傳統的空間中作畫。在《繪畫》中，我們看到他在尋求一種簡單的構圖，無需以背景作為參照，也不必界定任何形式的空間。在《酒瓶》的背景與《耕地》以及其他同一時期的作品中，我們也可以發現這種簡單構圖。與蒙特羅伊相關的事物不斷的出現在米羅的畫，比如酒瓶上的標籤「Ｖｉ」即是加泰隆尼亞語的「酒」，儘管在米羅的草稿中它使用的是法語（許多出現在米羅於巴黎所完成之作品上的文字，通常是法語）；又，表現與土地的接近性也是來自蒙特羅伊，如酒瓶裡的火山，正是米羅一再用以表現大地力量的象徵。

《繪畫》中，我們看到他在尋求一種簡單的構圖，無需以背景作為參照，也不必界定任何形式的空間。

《繪畫》，1925年，布面、油畫（72.9 x 100.1 cm）

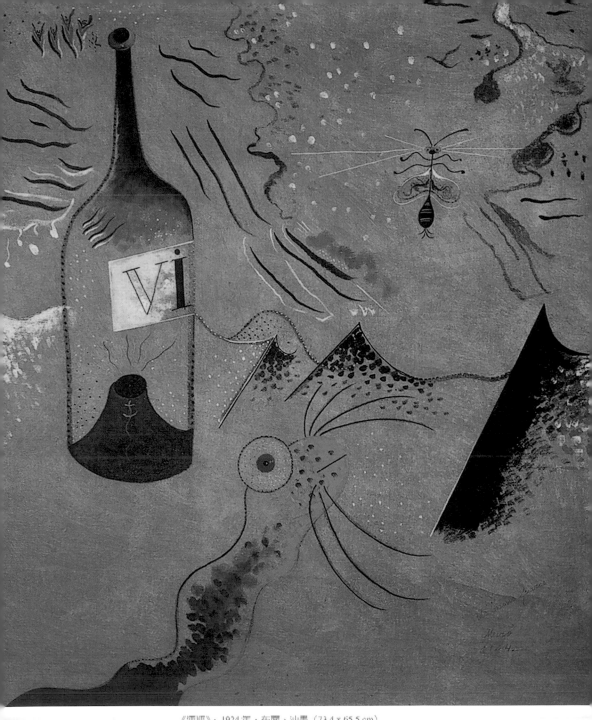

《酒瓶》，1924 年，布面、油畫（73.4 x 65.5 cm）

拼貼，創造——《繪畫1933》

1933年，米羅試圖檢證他的創作能力以及其作品所能達到的簡單與純粹性。他創作了18幅拼貼畫，並以此拼貼畫為基礎而完成了18幅繪畫作品。

在《繪畫1933》中米羅所採用的方法，再次顯示出他不斷創新創作技法，更著力於精確控制創作的過程。他從一系列簡單的單色剪片出發：將報紙的廣告條黏在畫紙上。這些拼貼畫的成品顯示了各個物體間的一系列關係，仔細研究過這些關係後，米羅才將最終的版本繪製於畫布上。由拼貼畫轉換成油畫，包含著徹底的變化，米羅遵循的邏輯是使這些畫成為他作品中最純粹、抽象或許也是最前衛的形式。拼貼畫的元素在第一階段還可以被辨識（管子、螺旋槳和小刀），一旦在畫布上就再也看不出原形了，這是一場拆卸部份後再修補成為一個整體的遊戲，而修補組裝的原則是去除前後脈絡關係，而重新賜予物體新的象徵意義，就如同馬塞爾‧杜象對「既成品」的運用。

這種創作的主旨，在於使圖畫上的主體與其最終所指示的事物之間產生距離，於是畫家必須建立非常嚴格的標準，而給予該作品的自由度應遠超過於畫家想像力。米羅的目的在於使畫面中的每一種形體抽象化，並尋求形體的最簡單繪畫實體，以最簡單的方式表現主體，即使這意味著主體間所有相關聯的參考必須被丟棄。

這一系列的《繪畫1933》作品完成於巴塞隆納，一直到1933年10月始於巴黎喬治‧伯恩海姆畫廊首次展出，並獲得了空前的成功。

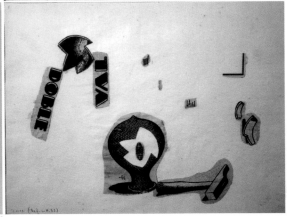

《繪畫》的四幅預備拼貼畫，1933年，47.0 x 63.0 cm

從實體到抽象，米羅一系列拼貼畫轉變成繪畫作品，好比昆蟲的完全變態，令人驚艷。

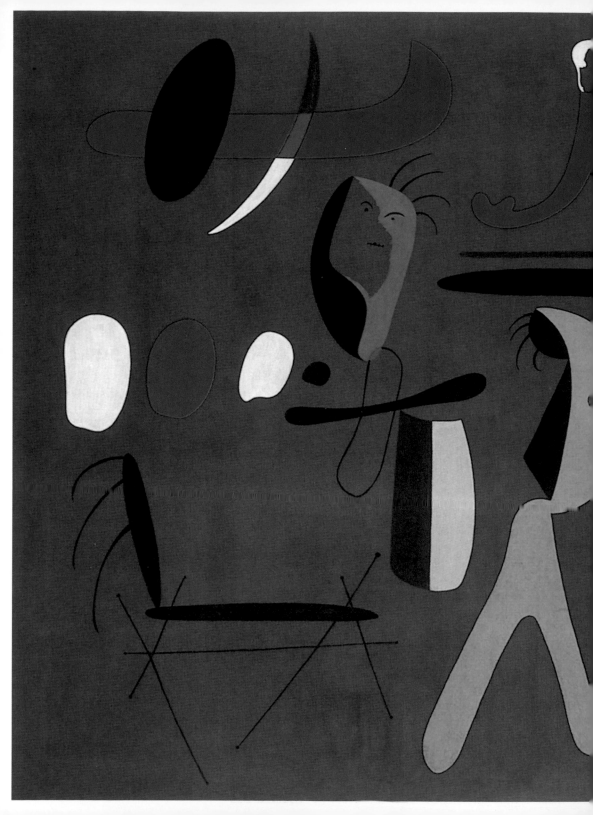

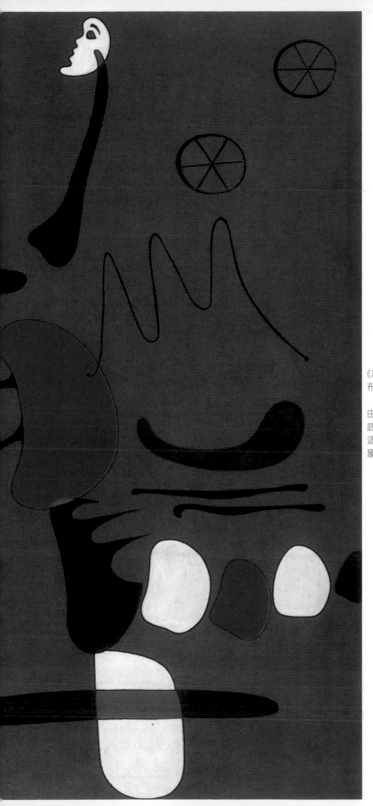

《繪畫》1933，1933年，
布面、油畫（130.3 x 162.6 cm）

由拼貼畫轉換成油畫，包含著徹
底的變化，米羅遵循的邏輯是使
這些畫成為他作品中最純粹、抽
象或許也是最前衛的形式。

不安之外的巨大能量
——《上樓梯的裸女》

《裸體 I 》，1937，鉛筆畫（33.5 x 25.9cm）

1935年，米羅開始創作他自稱的「野性繪畫」（Wild Paintings）的創作。沒有任何與傳記有關的資料可以解釋米羅的創作風格，何以突然發生這種驚人的轉變，他的畫中出現了一系列極其可怕和極端變形的人體。根據一些評論家的論點，這一表現主義式的轉變使他脫離了巴黎的前衛主義運動，更意謂著災難即將來臨的前兆。這並非米羅個人的危機，而是他對世界信仰的危機，他已預見即將分崩離析的世界。事實上米羅的確於1936年重返巴黎時遭遇過個人的危機。於是在巴黎——在這座對米羅意義深刻的城市裡，他感受到被雙重放逐的感覺。這不僅是因為他看到了西班牙內戰的殘酷，更重要的是，米羅在他的第二故鄉巴黎——法國的首府——所看到的消極。

完成「野性繪畫」後，當他的恐懼變成現實實體時，他發現他無法再繼續創作。當他回到大茅屋學院（Grande Chaumiere）時，他強迫自己作畫，在

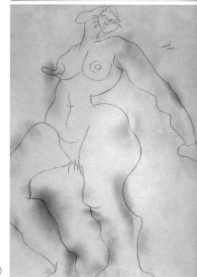

《裸體 II 》，1937年，鉛筆畫（37.1 x 21.3cm）

《上樓梯的裸女》，1937年，鉛筆畫（78.0 x 50.0 cm）

這裡學生們以真實的模特兒練習人物寫生。或許這裡正是他所追求的：除了提供他創作的場所外（當時米羅沒有固定住處，而與家人暫住在一家旅館），巨大的畫室到處充斥著骯髒與污穢的氣氛，更有藝術系學生和人體模特兒之間粗俗刺耳的相待之道。米羅在這幅作品中，展現了前所未有的堅定自信的線條。扭曲、變形的人物，表現出米羅重拾畫筆後的解放與蘊藏於他身上的巨大能量，以及他還能再次相信某些東西。這些作品是捕捉現實實體的最好練習，米羅以簡單的鉛筆筆法捕捉到人物的手勢、顫動的肉體以及整個人體所呈現的姿態。

在《上樓梯的裸女》中的人物以簡單的寫生模式出現，令人憶起幾年前米羅「野性繪畫」時期的狂野人體。如今他似乎再度發現他的創作能力。畫面主體——一個裸體的女人，張開獠牙，叫喊著，與杜象的《上樓梯的裸體》有著幾分相似。儘管米羅非常傾慕杜象，但是此處的相似更像是一種明顯、特意的曲解。兩幅作品類似的地方不少——標題、樓梯、表現動作的有力線條、肢體的分崩離析——但整體而言卻極為不同。米羅的作品是一種自我批判，同時也是對1920年代的批判。一個沒有必要專心致力於任何事物的年代，因為在那個時代似乎沒有致力於任何行動的可能性。

飛出畫布──《晨星》

《星座》系列包括米羅於兩年間所創作的23幅小型繪畫。 1939年他不能再返回西班牙又迫於巴黎的艱難生活而居住在諾曼第海岸的瓦朗熱維爾小鎮。諾曼第單調的景色，完全不同於米羅所摯愛的大塔拉干那，但是小鎮夜裡燦爛的星空卻讓他印象深刻。經過五年遠離鄉村的巴黎生活後，米羅於此再度察覺自然風景的美，再加上人類內在旺盛的精力，在某種程度上可以解釋為隱藏於《星座》系列背後的創作動力。許多評論家認為這是米羅創作成就最高的一個系列之一，也是二十世紀最好的繪畫作品之一。

經歷過歐洲三○年代，尤其是西班牙共和國的自由生活後，米羅不想再創作是不值得驚奇的。對米羅而言，宇宙的自然規則以及人類的本質與三○年代之後歐洲社會的焦慮與殘酷形成了強烈的對比。

創作《星座》系列時期，米羅專注的程度幾乎到了心醉神迷的程度。因此當德國納粹在歐洲的勢力不斷的擴張時，已決定回西班牙的米羅卻仍不願離開瓦朗熱維爾小鎮，一直到巴黎幾乎遭德軍佔領時才乘搭最後一班火車前往巴黎。當時再回西班牙境內並不容易，米羅的朋友、霍安‧普拉茲──畫廊主人旎早已在赫羅納等待著米羅。普拉茲勸他不要回加泰隆尼亞省的首府巴塞隆納，因為那裡不斷的發生逮捕、拘禁和刑決，極不安全。最後，米羅一家在馬略卡島的帕爾馬定居下來，儘管當地騷亂不斷，畫家總還可以繼續他的創作。

左上／《一隻海燕在一個舞者的魅力前面歡快地撲打翅膀，他的皮膚由於月光的撫慰而色彩斑斕》，1940年，鉛筆畫（44.2 x 23.9cm）

右上／《藍鳥在正午的歌唱和在大西洋畔的黎明跳繩的漂亮女孩》，1940年，鉛筆畫（15.0 x 9.4cm）

米羅在《星座》系列的小幅作品以極少的元素清楚的表現出地表上的世界。星星被簡化成黑點、兩個重疊的十字以及兩個相對的稜角，或者不規則的四角星或五角星，而形成了所謂的米羅星形的原型。在小規格的畫布上，背景和形體在經過米羅周詳思考構圖後化為單一平面。這是一種避免產生中心與方向軸的層級劃分的擴張性的安排。由此我們感覺到作品中獨特的世界已經超越了畫布的限制。

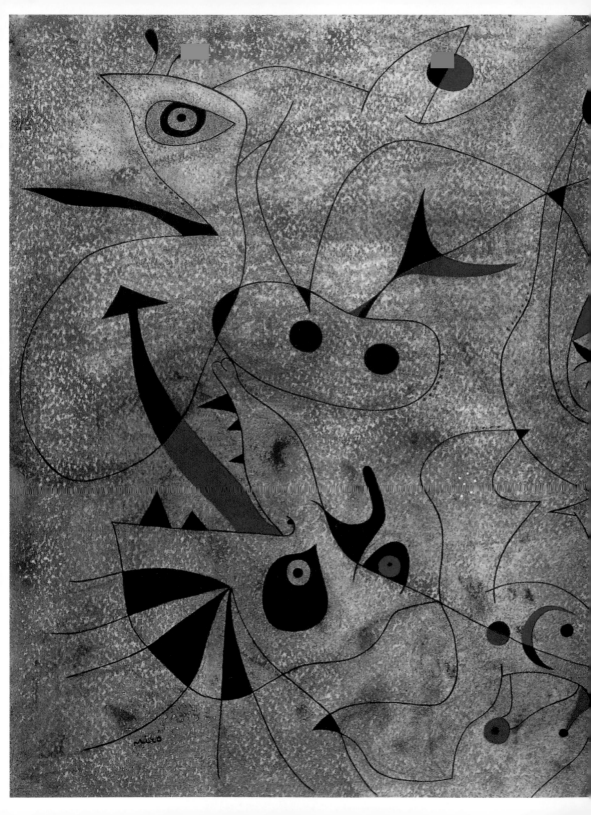

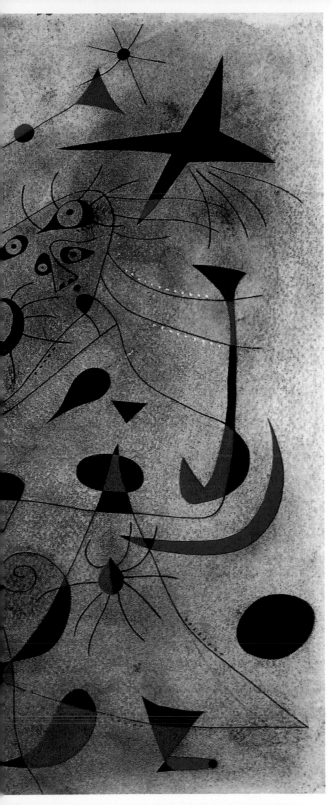

《晨星》（出自星座系列），1940年，紙上蛋彩畫、樹膠水彩畫，蛋清、油彩和畫筆（38.1 x 46.0cm）

星星的形象從1924年左右就出現在米羅的作品中，至1940年後，以星座命名的系列後才達到高峰。此系列由於米羅當時正因內戰被強迫放逐，及內心焦慮的折磨而使此系列作品尺寸受到限制，但是藝術史家認為這段時間的作品卻是他藝術生涯最輝煌的一段。

精煉的繪畫語言
──《夢想逃走的女人》

1942 至 1943 年間，米羅主要創作於紙上，而他晚年的作品即以此時期的作品為基礎。

如出現於《夢想逃走的女人》中的女人、眼睛、星星、鳥、性器官以及逃跑的梯子──位於畫布左側形如樂譜中升記號的一組星星，這些都是米羅使用的精簡元素。它們是形式化的輪廓，即使是修飾過的升記號符號（＃）也從不重複出現在兩幅不同作品中。

在《夜晚時分的女人和鳥》中，女人的形象不過是為了確認她的存在而已。她的眼睛和性器官都是簡化的元素，就如同之前《星座》系列中被簡化的星星一樣。於此畫家堅信他作品中的形體是存在於住滿了星星的宇宙中。但是，作品中的白色區域分隔了各個形體，任何溝通的可能已不存在。米羅的方法違反了傳統西方藝術的構圖概念：不同於傳統繪畫裡將形體融入到具敘述性的繪畫平面手法，米羅反而凸顯在白色背景中，或漂流或被孤立的形體。僅透過某些重複出現的特定色彩元素而創造化中的秩序。這些元素是點、扭曲的形體與顏色的旋律，就是它們使作品產生動態的特性。

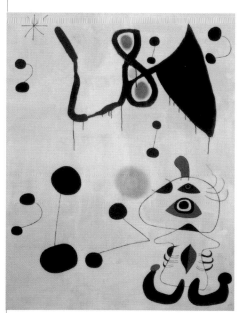

《夜晚時分的女人和鳥》，1945年，布面、油畫（146.6 x 114.3 cm）

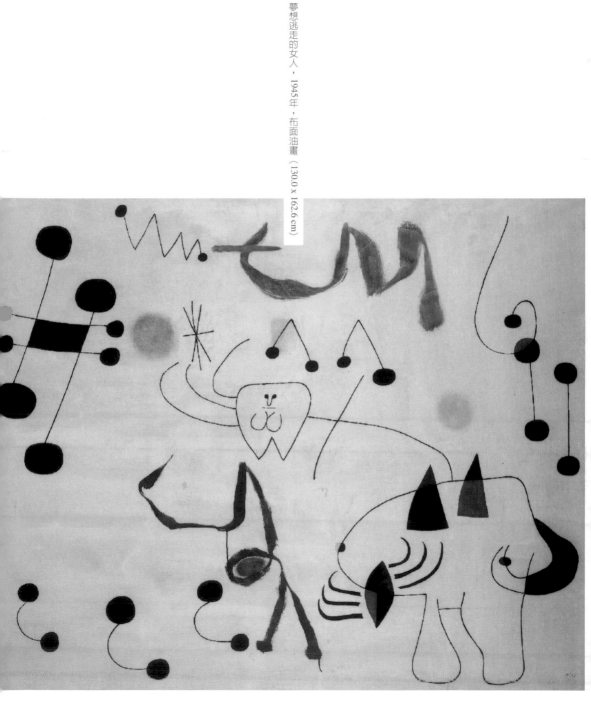

生命的暴力終結
——《死刑犯的希望I，II，III》

這幅畫是米羅於1964年至1974年間所創作的三聯畫系列之一。它們與另一三聯畫作品《藍I，II，III》規格相同（270‧355.1公分）。這些系列是米羅思考如何以繪畫元素表現空間——畫面上與畫面前——的結果，他利用點、線與有顏色的塊面以及它們在畫面上的位置關係而營造空間。於此米羅的繪畫語彙已經達到徹底精簡的境界——巨大的畫面僅看到最少的繪畫元素。從現存的三聯畫練習稿，如《死刑犯的希望》的草圖即是米羅完成《死刑犯的希望》前一年所繪製的，可證明米羅的作品均是經過長期思考構思而產生的。

這幅畫的標題來自於佛朗哥政權最後一批的死刑犯判決：1974年2月9日，米羅經多番思考後而完成這幅作品的同一天，反叛軍的首領薩爾瓦多‧普伊格‧安蒂奇因政治原因被處死。根據米羅的聲明，一直到幾天後當他意識到他這幅畫以一種可怕的方式記錄了暴力終結生命：不連貫的線條、懸浮的點——就像來福槍射出的子彈，雖然安蒂奇是死於絞刑——以及到處充滿於畫面中的張力，他也才意識到日期上的巧合。米羅的作品是他對這個年輕人被謀殺之野蠻行為的反應，同年於巴黎大皇宮（Grand Palais）的大型米羅回顧展時他也展示了這幅畫。作品標題中所隱喻的希望，不僅是個人的，也是整個國家的。一個人民企望自由並似乎快要達到目的時，卻經歷了一個獨裁者與其幫兇極度濫用權力的國家。

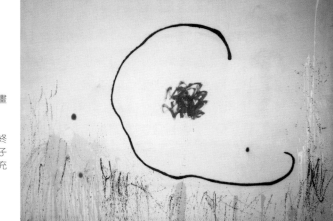

《死刑犯的希望 I ，II ，III》，1974 年，布面丙烯畫
（267.2 x 351.5 ； 267.2 x 351.5 ； 267.0 x 350.3cm）

這三幅畫以一種可怕的方式記錄下一個生命的暴力終
結：被打斷的線條、省略號——就像來福槍射出的子
彈，雖然安蒂奇是死在絞刑架上的——以及畫面中充
斥的張力。

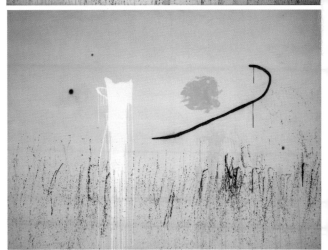

破壞！創造！——《頭》

1973 年至 1974 年之間，米羅開始創作被稱為《頭》的系列作品。黑色，在米羅作品中一直佔著極為特殊的重要性，它通常以線條或是小斑點的形式出現並用來勾勒主體形象的輪廓，在《頭》這一系列中，黑色是整塊畫布裡的主角，而且幾乎佔據了整個畫面。而可以凸顯這些頭像的元素之一則是眼睛。從創作第一張肖像畫時，例如《一個年輕女孩的肖像》，米羅就賦予眼睛極重要的地位。這個器官在他作品的典型特徵中，如月亮或天上的鳥，一直是最突出顯著的。

這一系列作品是為 1974 年巴黎大皇宮的回顧展所準備的。米羅並不滿意這個回顧展的理念，展覽因實用性的考量，對米羅早期作品的重視程度遠超過他近期的創作。於是，他帶著約 200 幅作品來到巴黎，其中一半作品以上是他一年前所完成的。他再決定重畫與《星座》系列同時期的作品；自信、寬粗的黑色線條幾乎佔據了整塊畫布，只留下零星原始畫面中的特殊元素。許多藝術評論家完全為之驚愕，他們以為原來那些畫已經是米羅最偉大的成就。《頭》即是米羅重畫的作品之一，原先的一顆星星現在變成了畫面主角銳利的眼睛。

不安分的米羅毫不猶豫地「破壞」或者變形處理以前的作品。他不僅是可以擁有並使用已定型之繪畫語言的能力，更可以突然地改變它，他也以同樣的方式對待他的作品與其個人世界。

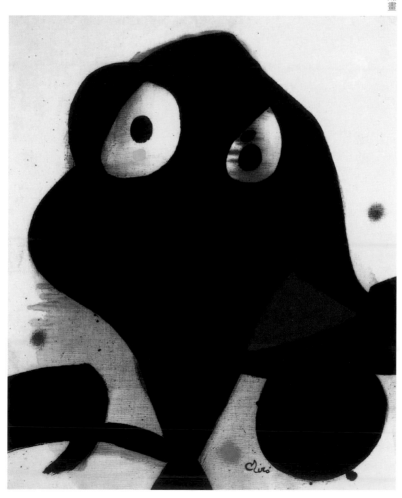

《頭》，1940-1974，布面丙烯畫（25.6 × 19.7 cm）

圖片版權

國家圖書館出版品預行編目資料

米羅與塞爾特／Paco Asensio 著；
—— 初版. —— 臺中市：好讀，2005〔民94〕
面：　　公分，——（當畫家碰到建築師；02）

ISBN 957-455-798-7（平裝）

940.99461　　　　　　　　　93023420

當畫家碰到建築師 02

米羅與塞爾特

作著／Paco Asensio
翻譯／鄭瑋　　審訂／李淑萍
總 編 輯／鄧茵茵
文字編輯／葉孟慈
美術編輯／劉彩鳳（歐米設計）
發行所／好讀出版有限公司
台中市 407 西屯區何厝里 19 鄰大有街 13 號
TEL:04-23157795　FAX:04-23144188
e-mail:howdo@morningstar.com.tw
http://www.morningstar.com.tw
法律顧問／甘龍強律師
印製／知文企業（股）公司　TEL:04-23581803
初版／西元 2005 年 1 月 15 日

總經銷／知己圖書股份有限公司
台北公司：台北市 106 羅斯福路二段 79 號 4 樓之 9
TEL:02-23672044　FAX:02-23635741
台中公司：台中市 407 工業區 30 路 1 號
TEL:04-23595820　FAX:04-23597123

定價：300 元／特價：199 元

如有破損或裝訂錯誤，請寄回本公司更換
Published by How Do Publishing Co.LTD.
2004 Printed in Taiwan
ISBN 957-455-798-7

DUETS: GAUDI-DALI
©2003 LOFT Publications S.L.
This translation published by arrangement with LOFT Publications S.L.
©2004 北京紫圖圖書有限公司授權出版發行中文繁體字版
E-mail:right@readroad.com
http://www.readroad.com

書名：米羅與塞爾特

1. 姓名：_____ □♀ □♂ 出生：___年___月___日
2. 我的專線：（H）_____ （O）_____
 　　　　　FAX _____ E-mail _____
3. 住址：□□□_____
4. 職業：
 □學生 □資訊業 □製造業 □服務業 □金融業 □老師
 □ SOHO族 □自由業 □家庭主婦 □文化傳播業 □其他_____
5. 何處發現這本書：
 □書局 □報章雜誌 □廣播 □書展 □朋友介紹 □其他_____
6. 我喜歡它的：
 □內容 □封面 □題材 □價格 □其他_____
7. 我的閱讀嗜好：
 □哲學 □心理學 □宗教 □自然生態 □流行趨勢 □醫療保健
 □財經管理 □史地 □傳記 □文學 □散文 □小說 □原住民
 □童書 □休閒旅遊 □其他
8. 我怎麼愛上這一本書：

『輕鬆好讀，智慧經典』
有各位的支持，我們才能走出這條偉大的道路。
好讀出版有限公司編輯部　謝謝您！

更方便的購書方式：

(1)信用卡訂購　填妥「信用卡訂購單」，傳眞或郵寄至本公司。

(2)郵 政 劃 撥　帳戶：知己圖書股份有限公司 帳號：15060393
　　　　　　　在通信欄中填明叢書編號、書名及數量即可。

(3)通 信 訂 購　填妥訂購人姓名、地址及購買明細資料，連同支
　　　　　　　票或匯票寄至本社。

◉ 單本以上 9 折優待，5 本以上 85 折優待，10 本以上 8 折優待。

◉ 訂購 3 本以下如需掛號請另付掛號費 30 元。

◉ 服務專線：(04)23595819-231　FAX ：(04)23597123

◉ 網　　　址：http://www.morningstar.com.tw